拎起相機
旅遊去 in 首爾

吃喝玩樂～

3 天學會拍出漂亮照片！

山本真理子 著

三悅文化

前言

　　工作忙到意識不清的時候，我突然閃過一個念頭，
「好想到韓國的路邊攤喝馬格利配烤肉，我要吃個痛快！」。
　　可能是我在韓劇看到花美男，潛意識已經飛到韓國去了，才會這
麼想吧。不過，馬格利配烤肉一直沒有離開過我的腦袋。
　　我無法克制衝動，買了馬格利回家喝，不過我的思緒還是飛到首
爾去了。沒錯，旅行的妄想突然降臨了。簡直就像戀愛一樣。

　　之前我曾經熱切的向出版社的岡田小姐提出一個企劃，「我想要製
作一本像在讀旅行散文般，簡單介紹攝影技巧的書」，恰巧這個企劃
幸運過關，緊接著也開始運作了。我要去旅行了。
　　「等好久了，旅行當然是去首爾吧。」
　　接下來，一切的進展都很迅速。兩個星期後，我就跟好伙伴一起
飛到首爾了。

　　啾～～！

　　好久不見的首爾，已經不再是以前我所熟悉的那個有點灰濛濛的
土地，已經成了大都會。我著迷似的拍個不停，想將變化中的首爾
市街道、人群、料理全都保留下來。從大清早一直拍到夜晚。按快
門按到好伙伴都受不了了。等我回過神，才發現已經超過2000張了。

「像在讀旅行散文般，簡單介紹攝影技巧的書」

希望這是一本初學者也能夠輕易理解的書，我拍了照片，同時用最簡單的字句解說。

希望能有更多的人了解我對於旅行的興奮心情，以及我想透過照片表達的想法。

因為我很喜歡旅行。最喜歡攝影了。所以我好想告訴大家，旅行、攝影是多麼的有趣。

如果大家閱讀本書之後，也想到哪個地方旅行，或是想拍照、想拍出更美麗的照片，將會是山本覺得最開心的一件事。

CONTENTS

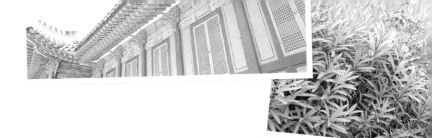

part **2**

數位單眼
相機（數單）
的基礎

part **3**

上傳到部落格

part 4

進一步
享玩數單

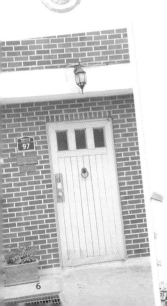

part 1
旅途中的攝影技巧
in 首爾

準備旅行吧

✳ 籌備機票、行程、海外旅行保險

我都會利用網路籌備旅行事宜。

介紹3個我常用、私心推薦的網站。

想找各種旅遊行程和機票時…

Travelko
http://www.tour.ne.jp/

我最常用的好用網站。只要輸入目的地、天數、條件，就可以找到許多旅行社的行程，非常方便。搜索行程時，也能指定「依價格（便宜）排序」、「依價格（昂貴）排序」、「飯店等級排序」、「依人氣指數排序」，就能找到符合自己需要的旅程。舉例來說，「我想找最便宜的行程！」時，只要點擊「依價格（便宜）排序」，就會依照價格便宜的順序，列出符合自己條件的行程。

現在立刻就想線上訂購機票時…

skygate
http://www.skygate.co.jp/

最近比較常用的網站。因為我想要立刻在網路上預訂機票，才會找到這個網站。最方便的一點就是清楚標示出機場稅和燃料稅，什麼時候出發、分經路徑，以及什麼時候抵達，讓人感到很安心。因為這是沒有實體店面的網路商店，價格划算也是我推薦的理由之一。

選購海外旅行保險時…

保險市場
http://www.hokende.com/static/abroad/

只要輸入旅行地點與天數，就會列出各家保險公司的保費，非常方便。我最重視的項目是「行李損失」，萬一重要的相機不小心損壞了，可以請求補償，才能放心旅行，還有「旅行延遲補償費用」，遇到飛機誤點等情況時，可以補償交通費以及住宿費等等相關支出。死亡保險自然是不用多說了，我會投保有這些補償的保險。請大家仔細比較保費及補償內容，找出適合自己的保險吧。

還有很多
不同的網站。
請找出符合
自己需求的網站
與公司吧。

✳ 準備行李

介紹我每次旅行必備，不可或缺的物品。

- ☑ 鬧鐘（建議用方便攜帶的輕巧型）
- ☑ 掛鎖（參加旅行團可能不太需要，是背包客旅行時的必需品）
- ☑ 夾腳拖鞋（我在房間裡都是穿夾腳拖鞋♪）
- ☑ 朋友做給我的護身符
 兔子娃娃（已經上年紀了）
- ☑ 美容面膜（我是女孩嘛♪）
- ☑ 小說（我會帶幾本出門。搭乘交通工具時閱讀，讀完之後再跟旅行者交換）
- ☑ 護照影本（放在錢包裡隨身攜帶）
- ☑ 梅乾（靠它多次相救）
- ☑ 喉糖（有些國家的廢氣很嚴重）
- ☑ 止瀉劑（糖衣錠比較沒有氣味哦）
- ☑ 感冒藥（自己平常用的就行了）
- ☑ 長袖上衣（去炎熱國家時的必需品。防曬、冷氣房用）
- ☑ 帽子（絕對必需品）
- ☑ 環保袋（衣服全都裝在可愛的環保袋裡）

- ☑ 筆記本（記錄造訪的地點與時間、購物價格、想到的事）
- ☑ 筆和自來水毛筆（視心情使用不同的筆）
- ● 相機相關
- ☑ 相機（Sony NEX-C3）
- ☑ 相機包（Herve Chapelier 的 925N 系列）→P50
- ☑ 保護相機的布（包起來，保護心愛的相機）
- ☑ 相機記憶卡（為了安全起見，不只帶一張，會帶好幾張）
- ☑ 轉接插頭（可以適用多種形狀的插頭比較方便）
- ☑ 相機充電器（為了安全起見，事前最好確認目的地的電壓）
- ☑ 相機說明書或參考書（對相機很熟的人就不用了。不熟的人的必需品）
- ☑ 延長線（準備多插的款式，相機充電的同時也可以幫手機充電）
- ☑ 腳架（迷你輕巧型，攜帶比較方便）

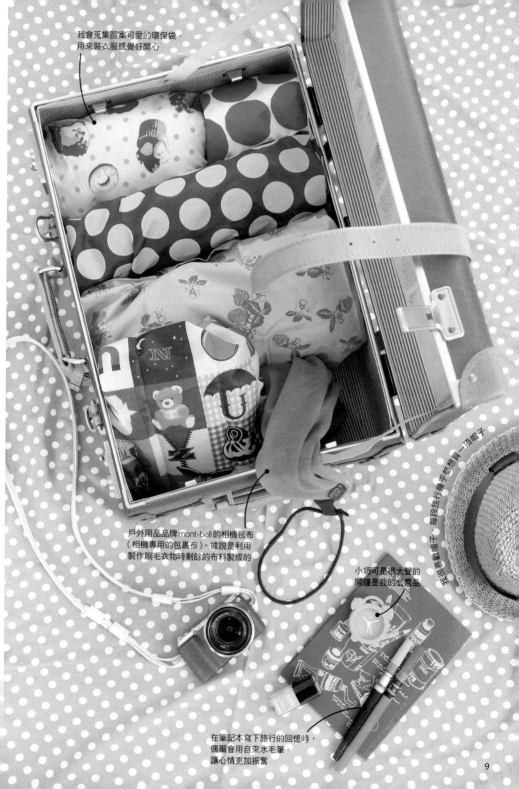

我會蒐集圖案可愛的環保袋。
用來裝衣服感覺好開心

戶外用品品牌 mont-bell 的相機包布
（相機專用的包裹布）。據說是利用
製作刷毛衣物時剩餘的布料製成的

小巧可是很大聲的
鬧鐘是我的必需品

我很喜歡戴帽子，每段旅行都想買一頂帽子

在筆記本寫下旅行的回憶時，
偶爾會用自來水毛筆。
讓心情更加振奮

9

3 days planning 3天的行程

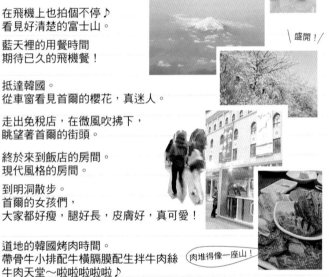

出發了～

盛開！

肉堆得像一座山！

day 1

day 2

好興奮

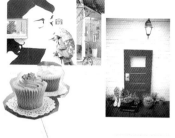

啾！

14:00 ⑰ 到弘大入口吃甜點。
→p.39　　在首爾發現巴黎。

14:05 ⑱ 前往杯子蛋糕店 vanilla。
→p.40　　在可愛的店裡放鬆心情。

15:10 ⑲ 想去首爾塔，
→p.42　　結果迷路了。
　　　　　在路邊攤吃點心。

16:15 ⑳ 搭纜車上首爾塔。
→p.43　　眺望首爾的街景。

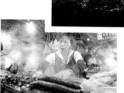

16:25 ㉑ 前往南山峰頂。
→p.44　　首爾塔真的好高。

16:35 ㉒ 前往首爾塔的露天展望台。
→p.45　　好多的情侶們在這裡掛「愛情鎖」。

17:20 ㉓ 前往首爾塔的展望台。
→p.47　　首爾街頭由傍晚轉為夜景。

好好吃哦♪

18:40 ㉔ 前往廣藏市場。
→p.48　　好多的路邊攤，好多的人，
　　　　　熱騰騰的水蒸氣，人聲鼎沸～

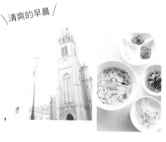

07:30 ㉕ 早起到明洞聖堂。
→p.52　　在神聖的空間淨化心靈。

清爽的早晨

07:45 ㉖ 在明洞聖堂祈禱。
→p.53

08:10 ㉗ 到粥店吃早餐。
→p.54　　吃了清爽的粥。

09:05 ㉘ 前往韓屋林立的高級住宅街北村，
→p.57　　時尚的藝術區三清洞。

day 3

09:35 ㉙ 在三清洞漫步。
→p.58　　越過傳統家屋──韓屋的磚瓦屋頂
　　　　　看首爾街道。

09:55 ㉚ 在三清洞的小巷子，
→p.59　　找到歐式風景。

11:15 ㉛ 決定用章魚鍋為首爾畫下句點。
→p.61　　熱騰騰的看起來好好吃。

熱騰騰

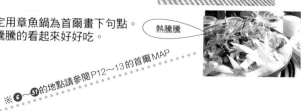

※⑥～㉛的地點請參閱P12～13的首爾MAP

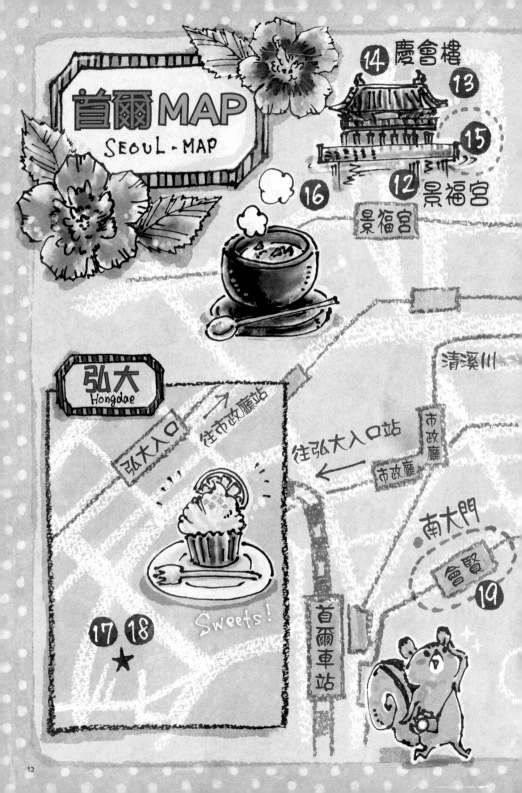

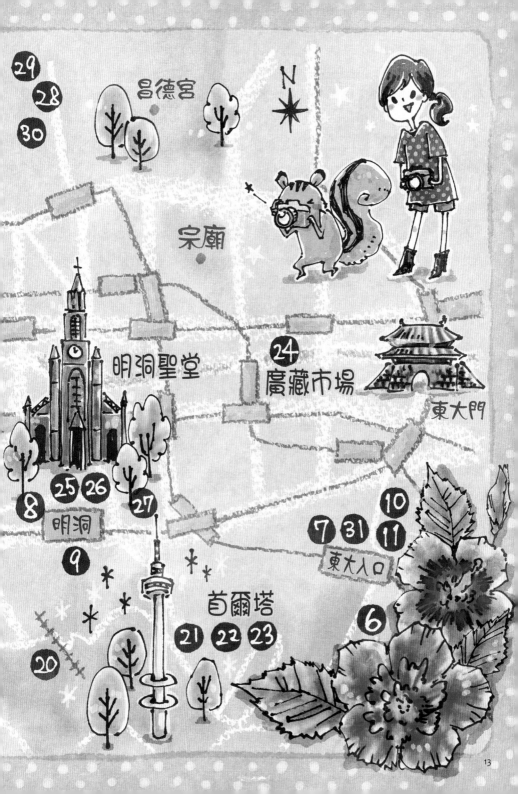

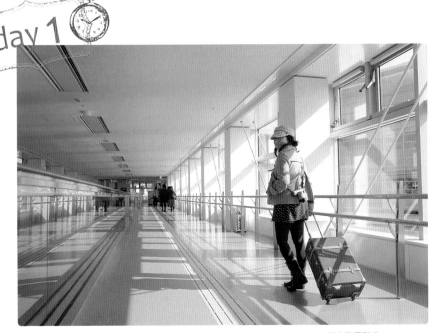

day 1

> 用自動攝影吧
> 自動模式攝影→P78

光圈值：F5.6　快門速度：
1/500秒　曝光補償：±0
ISO：200　WB：自動　鏡頭：
18-55mm
相機：Sony NEX-C3
（P14～63全都使用Sony
NEX-C3攝影）

期待已久的日子終於來臨

早上，晴天，心情暢快。
我抵達羽田機場的國際線航廈。
走吧，和好伙伴清香的女孩專屬韓國之旅，啟程了！

　　首先用自動模式簡單的攝影。
　　將相機交給好伙伴，請她幫我拍正要出發去旅行的照片，前往出境大廳的畫面。不管是哪一種相機，都有由相機自動決定亮度與焦距的「AUTO（自動模式）」功能。半按快門鈕對焦在被攝體上，再按到底拍攝照片。按快門鈕的時候，請注意切勿用力過度導致機身晃動，以免相機模糊。

 ▶ 拍攝朋友的時候，只拍正面微笑的照片有點無趣呢。看準朋友突然露出的笑容後攝影吧。

走吧，旅行要開始了！

抵達出境大廳，辦完旅行社的手續，喘口氣。
羽田機場的國際線航廈
好亮明好舒服。走吧，終於要出發了。

抵達機場後，不妨拍下這段旅程
的行李，將會成為旅行的回憶。在
明亮的羽田機場，將相機放在我心
愛的大紅色皮箱上，拍出明亮的照
片。在白色物體比較多的地點，相
機將會判斷為過亮，拍出來會偏
暗。先用P（程式自動曝光）模式。
接下來，再按下機身上「＋／－（正
／負）」的地方，往＋方向補償。就
能拍出明亮的照片了。這個功能稱
為「曝光補償」。

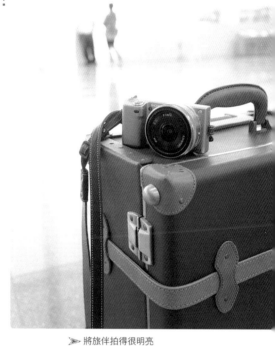

➤ 將旅伴拍得很明亮
　 P（程式自動曝光）模式攝影→P80

光圈值：F4　快門速度：1/60秒　曝
光補償：＋1.7　ISO：400　WB：自
動　鏡頭：18-55mm

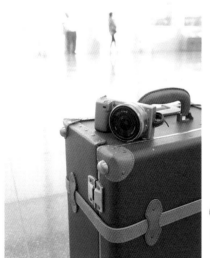

Point

▶ 除了物品之外，順便拍下周圍的空間，即可
　理解現場的狀況。看照片的時候，就會想起
　當時的回憶。

day 1

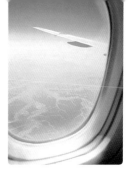

拍攝窗框，外面的景色小小的，呈現可愛的印象。請注意窗面的映照。

在飛機上也拍個不停 ♪

飛機起飛後，飛進好藍的藍天世界。
往下一瞧，看見小小的富士山。
好清楚的富士山。好可愛哦。

我最喜歡飛機起飛的時間了。心跳跟著引擎聲和震動同步，心砰砰跳，好興奮哦！這段心跳加速的時間真是太棒了…。關於飛機的座位，我總是選擇後方左邊靠窗的位置。我想拍攝有機翼的窗邊風景，而且後面的座位通常比較空。起飛之後，過了一會兒就看到藍天和雲霧繚繞的富士山。富士山簡直就像是飄浮在藍色的海洋中，披著絲質外衣似的，好夢幻哦！我想要拍下色彩鮮豔的美景，所以場景模式選擇「風景」模式。使用風景模式時，可以拍出鮮豔的色彩，而且焦點也能對到遠方的景色。攝影的時候還要注意一個重點，那就是窗戶會映照出機內的照明與景色。不想映照到這些部分時，請將鏡頭的前端緊緊貼在窗戶上，不要讓光線進入哦。

Point

▶ 攝影時將鏡頭的前端緊緊貼在窗戶上，即可消除機內的映照。用手遮住鏡頭與窗戶的接觸的部分，效果更好。

≫ 用場景選擇的「風景」模式拍出鮮豔的色彩
場景選擇的「風景」模式攝影→P79

光圈值：F11　快門速度：1/250秒　曝
光補償：±0　ISO：200　WB：自動　鏡
頭：18-55mm

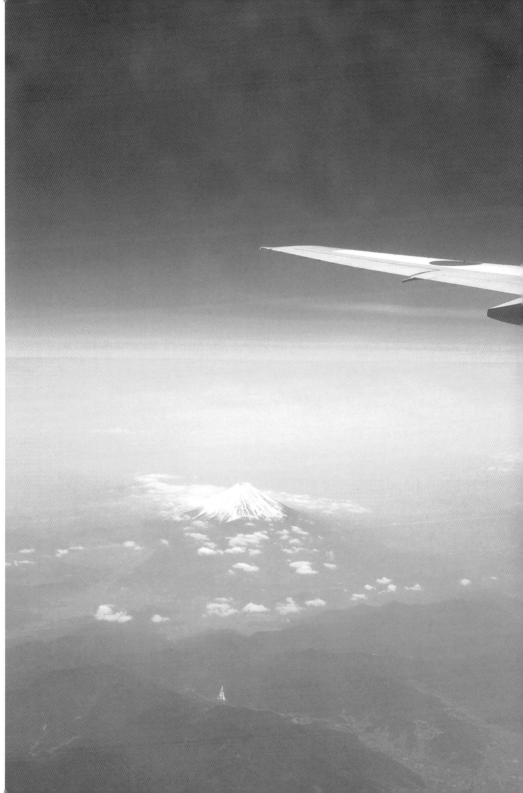

day 1

藍天裡的用餐時間

愉快的飛機餐。還有我的心早就在韓國了。
我想吃燒肉、銅盤烤肉、章魚鍋…啊，想到都停不下來了。

雖然想將餐點拍得很可口，為了讓餐點全部入鏡，大家通常都是由上往下拍攝。這時不妨模糊背景攝影吧。使用場景選擇模式中，畫著一朵鬱金香圖案的「微距」模式，除了對焦的部分之外，其他都會呈模糊的散景。在「微距」模式下，

對焦在燻鮭魚和生火腿上，背景的料理呈散景後咔嚓按下快門。如果想要自行調節散景量的話，則用 A（光圈優先）模式。將要讓背景大量模糊時，請將光圈值（F值）設得比較小吧。

 ▶ 模糊背景，拍出美味可口的感覺
場景選擇模式的「微距」攝影→P79

光圈值：F5　快門速度：1/80秒　曝光補償：±0　ISO：500　WB：自動　鏡頭：18-55mm

Point

▶ 使用標準變焦鏡頭（參閱P72）時，請設成最大望遠端（最大變焦），以對焦的最短距離接近被攝體後攝影，即可擴大背景的散景。

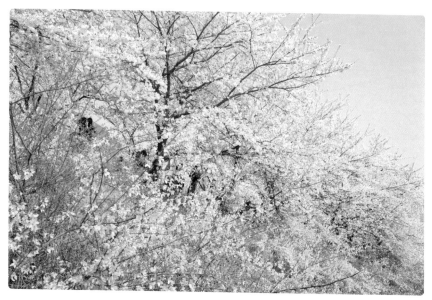

清晰的拍下車窗的景色
場景選擇模式的「風景」攝影→P79

光圈值：F8　快門速度：
1/640秒　曝光補償：±0.7
ISO：400　WB：自動　鏡
頭：18-55mm

從車窗看見的
首爾美景

抵達韓國了。好快好快哦。比去沖繩還近呢。
眺望窗外，櫻花開得真美。

搭乘接送巴士，從車窗眺望美麗的韓國風景。辦公大廈林立、房屋、美麗的自然風景。光用眼睛看太無趣了。我這樣想著，拉開巴士的窗戶。然後調到「風景」模式，趁巴士停止的瞬間稍微拉開窗戶攝影。

用「風景」模式攝影時，不但可以拍出鮮豔的色彩，合焦範圍也非常大，連遠處都能拍得很清晰。櫻花的粉紅色特別難拍，最好使用「風景」模式。

Point ▶ 酷暑與寒冬時期，可以事先架好相機，等看到想拍的風景時，再快速打開窗戶攝影吧。

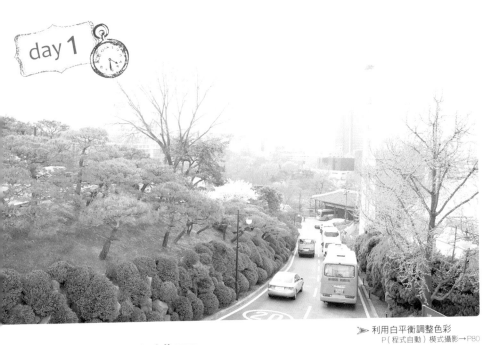

利用白平衡調整色彩
P（程式自動）模式攝影→P80

光圈值：F6.3　快門速度：1/100
秒　曝光補償：＋2　ISO：400
WB：6700K　鏡頭：18-55mm

在微風吹拂下
眺望著首爾街頭的午後

前往飯店的路上，先到免稅店。
因為我對精品沒什麼興趣，
所以走到外面，眺望首爾的街頭。風吹得好舒服。

　　眺望著街頭時，我想「說到韓國就會想到紅色。我想用紅色表現首爾的街頭」，於是將色彩調成偏紅。想要改變色彩時，請調整「白平衡（WB）」。先轉到P（程式自動）模式，將WB的色溫度※調到6700K，改成偏紅。除此之外，用「陰影」模式攝影時，可以拍出偏橘的懷舊印象，用「燈泡」模式則可拍出偏

藍的夢幻照片。通常都會設定成自動白平衡（AWB）。

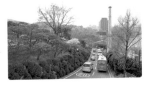

Point
▶ 用AWB攝影時，可以將白色的物體拍成白色。請調節WB，找出自己喜歡的色彩吧。
＊ 上面的WB為6000K，下面是設定成AWB的照片。
※ 色溫度是用數值（K）表示「光的色彩」。

飯店的房間裡

終於抵達飯店。
今天的預定行程是到明洞散步跟烤肉。
第一天就排了滿滿的行程。

　　房間感覺有一點現代風格。床舖整理得很整齊，真想直接撲到床上，不過，再忍耐一下吧。建議大家趁房間還很整齊的時候拍照留念。這時候最好用的就是「DRO（動態範圍最佳化）」，這是一個調整明暗差異的功能。拍照時可以調整明亮室外與昏暗室內的明暗差異。調到P（程式自動）模式，選擇DRO之後再攝影吧。

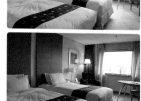

▶ 未設定DRO的話，照片上／拍照時曝光配合房間內部，外面的風景過曝了。照片下／拍照時曝光配合外面的風景，房間內會太暗。

➤ 明暗差距大的被攝體用DRO
P（程式自動）模式「DRO」攝影→P80

光圈值：F3.5　快門速度：1/20秒　曝光補償：＋1　ISO：400　WB：6000K　鏡頭：18-55mm

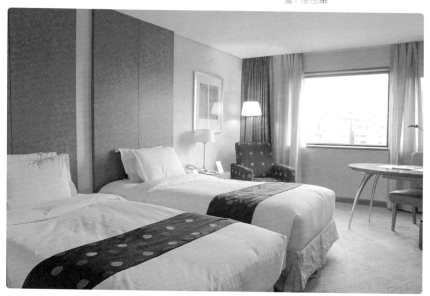

想像人物走進來，
決定用留白的構圖。

首爾的女孩
好瘦好可愛

到明洞的街頭散步。
韓國的女孩們，大家都好瘦，腿好長，皮膚又好。
韓國真不愧是美容大國。

　　明洞的街頭燦爛奪目。有許多的精品店，大馬路上還有一家又一家奢華的美妝店，走進小巷子，到處都飄著烤肉店或火鍋店的美味香氣。在這裡昂首闊步的，則是韓國腿長又纖細的可愛女孩們。「好可愛哦～哦哦～」我睜大眼睛拍下照片。我找到一家宛如歐洲風格的可愛建築物，於是用這棟建築物當背景，拍下女孩氣勢十足的步行姿態。我們往往會拍出只有人物，或是只有風景的照片，請考慮一下「風景＋人物」的組合吧。先構思如何擷取想拍攝的風景。接下來再預測移動中的人物走進來。事先調整好相機位置並思考如何構圖，等到人物進入自己理想的位置時，再按下快門鈕。

>≈ 用廣角拍攝「風景＋人物」
　　S（快門優先）模式攝影→P82

　　光圈值：F8　快門速度：1/8秒　曝光補償：＋1.7
　　ISO：400　WB：9900K　鏡頭：18-55mm

Point

▶ 要怎麼拍攝風景呢？如果不決定構圖的話，就會成了
　普通的風景照片。找出人物入鏡時最美觀的構圖。

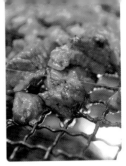

想表現烤肉的迫力時，將變焦鏡頭設成望遠，拍攝特寫。最好用微距模式。

用帶骨牛小排乾杯

期待好久了，道地的韓國烤肉時間。
帶骨牛小排配牛橫膈膜配生拌牛肉絲
牛肉天堂～啦啦啦啦啦♪

　　走在明洞的街頭，身體似乎逐漸理解韓國的空氣感了。15年前來訪時，韓國的街頭還滿是塵埃，現在的印象完全不同了，一下子成了大都市。時尚也令人眩目。路人的打扮都好時髦哦。我深深的感受到這個國家正在改變呢…。接下來，走吧，期待許久的烤肉時間到了。我把心一橫，點了帶骨牛小排這個最貴的套餐。好伙伴清香也等不及帶骨牛小排烤好，已經滿臉微笑的拿

好筷子了。我拍下這個瞬間。對於女孩來說，瞬間的笑容比吃東西的照片好多了呢。

　　店裡用的是白熾燈，有點偏紅的光線，所以將拍攝模式設定為P（程式自動）模式，白平衡從AWB（自動白平衡）調整成「白熾燈」。這樣就能消除偏紅照片的紅色，將人物的臉孔拍成正常的膚色。哈～吃好飽哦！

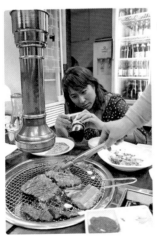

Point

▶ 翻肉的瞬間就是快門時機。由下往上攝影時，可以加強烤肉的迫力！

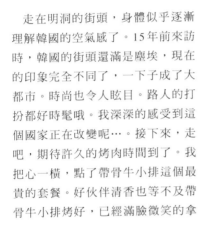

🍖 拍攝食物＋人物
　P（程式自動）模式攝影→P80

光圈值：F3.5　快門速度：1/40秒
曝光補償：＋1.3　ISO：800　WB：
白熾燈　鏡頭：18-55mm

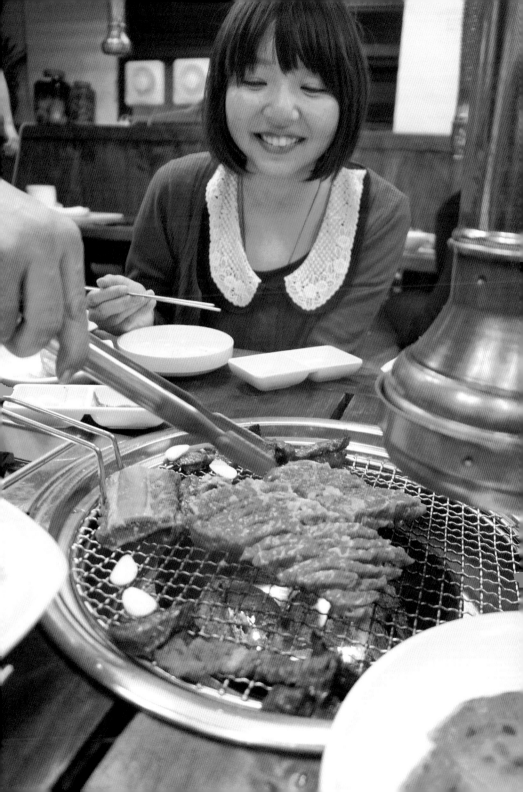

P（程式自動）模式攝影
→P80

光圈值：F3.5　快門
速度：1/30秒　曝光
補償：＋2　ISO：200
WB：日光　鏡頭：
18-55mm

輕柔、穩重、空氣感

　　我喜歡輕柔，空氣感十足的照片。常常有人形容我的照片是「輕柔的照片」或是「穩重的照片」。如果要形容自己的照片，我會用「空氣感（airy）」這個詞。所謂的「空氣感」指的是「（廣闊）通風良好」或是「如空氣般」，當我在思索代表自己照片的詞彙時，這個詞讓我心跳不已。自從找到這個名詞之後，我

在拍照時心裡一直都有「空氣感」這個字眼。在空氣感的照片中，我最喜歡的是「airy blue」，帶點藍色的照片。

　　不同的「亮度」、「散景」、「色彩」會讓照片出現很大的變化。在打造「空氣感」照片時，我最重視的就是「散景美麗，明亮，色彩可愛的照片」。「明亮的照片」用＋側的曝光補償調整，

「散景」則將光圈值（F值）設定成比較小的數值，「可愛的色彩」則用白平衡來調整。為了接近藍色，白平衡的色溫度設定為偏低。談到這裡，這樣就清楚了吧。

接下來加入「輕柔感」，就能更接近「空氣感」的照片了。該怎麼營造「輕柔」的感覺呢？調整「對比」、「飽和度」、「銳利度」，提昇輕柔的感覺。「對比」指的是影像的清晰程度，「低對比」即可拍出扁平、輕柔的照片。「飽和度」指的是色彩的鮮豔程度，「低飽和度」即可拍出色澤柔和的照片。「銳利度」指的是影像的銳利程度，「銳利度弱」即可拍出被攝體柔和的邊線（輪廓）。

設定成「對比較低」、「飽和度稍低」、「銳利度較弱」，攝影時大量留白，就能拍出「空氣感」的照片。Sony的NEX可以用「相片創造」設定。

P（程式自動）模式攝影→P80
光圈值：F7.1　快門速度：1/320秒　ISO：200　WB：4800K　鏡頭：18-55mm

P（程式自動）模式攝影→P80
光圈值：F4　快門速度：1/250秒　曝光補償：＋2　ISO：200　WB：5200K　鏡頭：18-55mm

day 2

早晨的開始來碗清爽的湯
雪濃湯

晚上已經吃過烤肉了，所以早上品嚐對腸胃比較溫和的清爽湯品。
韓國料理也有豐富的變化。

　　我住的旅館在「東大入口」站附近，車站旁邊有好多的烤肉店。早上只有一家開門（感謝），馬上光臨，點了看起來對腸胃最溫和的雪濃湯。據說這是用牛骨長時間熬煮而成的湯品。以雪濃湯為主角，後方的泡菜呈散景，故意不要讓全體入鏡，攝影時裁去左側。不要讓整體入鏡，也是一種讓畫面更清爽的技巧。

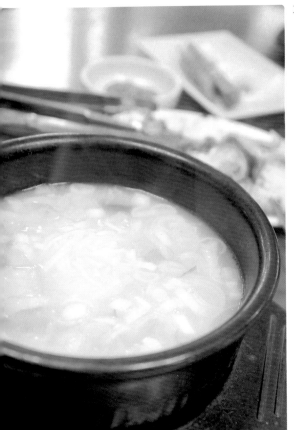

 攝影時故意不拍攝整體
M（手動曝光）模式攝影→P80

光圈值：F4　快門速度：1/100秒　ISO：800
WB：陰影　鏡頭：18-55mm

▶ 前後移動，調整泡菜的位置，成後方的散景。有了配角更能突顯主角。

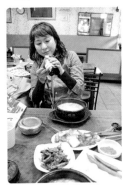

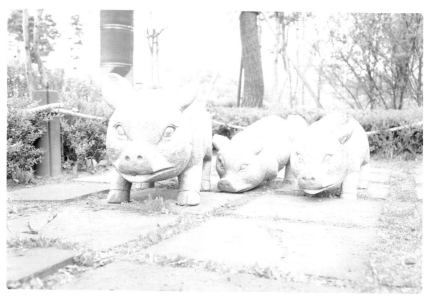

低矮的被攝體，可以有效利用可動式液晶螢幕
P（程式自動）模式攝影→P80

光圈值：F4.5　快門速度：1/50秒　曝光補
償：＋2　ISO：400　WB：白熾燈　鏡頭：
18-55mm

發現豬寶寶

路邊有一群豬寶寶。
仔細一看，不知道是寫實，還是可愛，我也說不上來…

吃過早餐，正想去搭公車的時候，在路邊看到豬寶寶。它們很矮小，從上面看不清楚表情，所以我蹲下來，為了從上方仔細確認液晶螢幕，攝影時將螢幕往上翻。

從下方攝影時，可以清楚看見小豬的臉，彷彿就要動起來似的，拍起來十分鮮活。拍攝比較低矮的被攝體時，可以將液晶螢幕往上翻轉，即可輕鬆用由下往上的仰角攝影了。

將液晶螢幕往上翻轉後拍攝。很簡單。如果相機的液晶螢幕不能動的話，就有點辛苦了。想用這個角度攝影的話，只能匍匐前進了…！

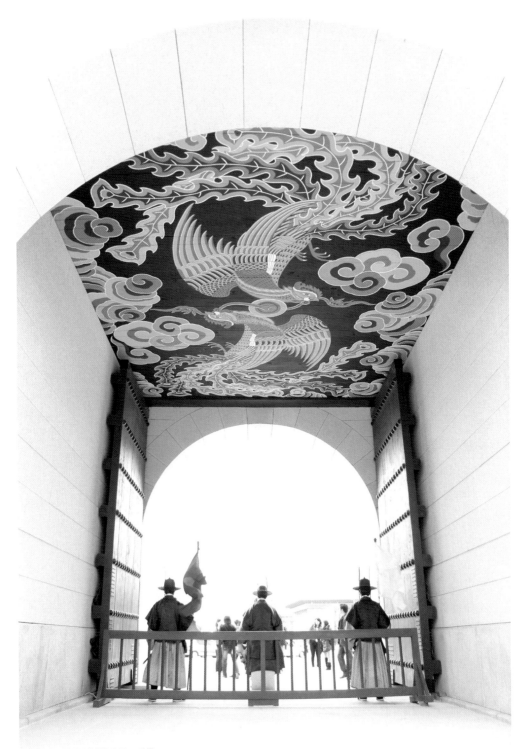

day 2

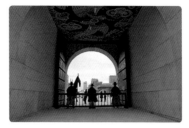

用自動模式拍攝白色景物時，
照片有一點暗。

大都會正中央的歷史建築
盡情享受韓國風情

去看景福宮。
重現王朝時代的王宮守門將交接儀式，衛兵（守門將）莊嚴鄭重
行進的英姿。就連我都不由得嚴肅了起來。

到達景福宮的入口興禮門，空氣中瀰漫著一股山雨欲來的緊張氣氛。等了一會兒，來了2～30個衛兵打扮的人開始行進。大家都把背挺得很直，精神抖擻的進行。抬頭看面向大馬路的光化門，上面畫著色彩鮮豔的美麗鳳凰。鳳凰在中國古代就備受尊崇，是人們想像中的靈鳥。看著彷彿就要動起來的鳳凰彩繪，我想要留下這些色彩的記憶，於是用自動模式快速拍攝。結果拍出來一片漆黑，根本不曉得在拍什麼。於是我選擇P（程式自動）模式，曝光補償設定成＋2。這樣一來就能將白色的牆面拍成雪白，天花板的鳳凰彩繪也能呈現鮮豔的色彩。想要「將白色物體拍成白色」時，請將曝光補償往＋方向補償。相反的，「將黑色物體拍成黑色」時，則將曝光補償往－方向補償。

▶「將白色物體拍成白色」的另一個方法是用「相片效果」※的「過曝效果」※。已經將曝光設成＋，所以能「將白色物體拍成白色」。

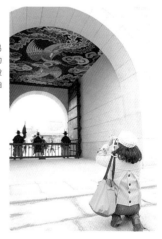

🔖 將白色物體拍成白色
　　P（程式自動）模式攝影→P80

光圈值：F3.5　快門速度：1/60秒
曝光補償：＋2　ISO：400　WB：自
動　鏡頭：18-55mm
※「相片效果」、「過曝效果」是Sony NEX-C3的功能。

➤ 盡情享受雨天或陰天
M（手動曝光）模式攝影→P80

光圈值：F5　快門速度：1/40秒
ISO：400　WB：6400K　鏡頭：
18-55mm

下雨了

景福宮好～大哦。
那裡拍一張，這裡也拍一張。
完全想不到這裡是大都會的正中央
接連不斷的壯麗建築物與景色。

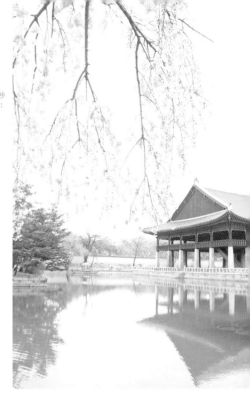

　好～大的景福宮，在這裡拍照時間一下子就過了。盛開的枝垂櫻，加上倒映在水面妖豔的慶會樓。這時滴滴答答的飄起雨來，我並不介意，繼續攝影。我最喜歡雨天或陰天了，這時的對比較低，可以拍出輕柔的照片。日本的櫻花季節已經結束了，可以再次看到櫻花，我笑著跟好伙伴說：「真是賺到了」。「雨天享受雨景。陰天享受陰天的景色」。這是不變的鐵則。

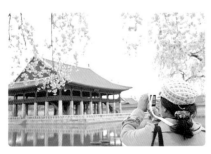

▶ 雨天和陰天的對比本來就比較低，不用改變設定也能拍出輕柔的照片。快門時機可不限於晴天。

眺望隨風搖曳的 櫻花

環繞在慶會樓周圍的美麗枝垂櫻。
實在是太美了,想拍下它的特寫。

　　我想特寫櫻花的花瓣,讓背景全都呈散景。將標準變焦鏡頭一直拉到最大望遠端（55mm）,靠近櫻花至10cm處,將光圈值（F值）設成最小的F5.6。下著一點小雨,又有風,想要拍攝櫻花的特寫有一點難度。特寫的時候,只要被攝體稍微動一下,都很難對到焦。所以我將快門速度設定成較快的1/100秒,即使風吹動櫻花也不會晃動。

▶ 特寫的時候,只要被攝體稍微晃動,感覺就像劇烈搖晃。訣竅在於預測風勢,一邊按下快門。

➤ 構思背景,全都呈散景
　　M（手動曝光）模式攝影→P80

光圈值:F5.6　快門速度:1/100秒
ISO:800　WB:6400K　鏡頭:
18-55mm

day 2
在景福宮裡迷路了

景福宮裡簡直像迷宮。
穿越建築物與建築物之間
心情宛如置身於遊樂園

　　韓國的木造建築物就連屋簷下方都會塗上亮眼的粉紅色和綠色。尤其是屋頂和屋頂重疊的地方特別漂亮,「清香」我叫著她的名字,趁她轉頭的瞬間攝影。在又大又寬的空間裡,人物只有一丁點大,我最喜歡這種「獨自一人構圖(山本自己命名的)」了,我隨時都會注意這樣的構圖。讓建築物的線條往照片的四個角落(頂點)延伸,成了一張建築物彷彿不斷往前方延續的照片。

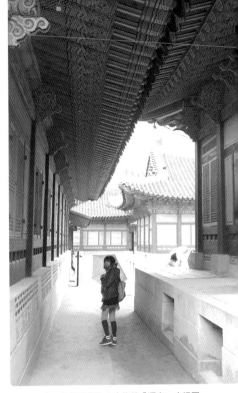

➤➤ 拍攝建築物+人物的「獨自一人構圖」
P(程式自動)模式攝影→P80

光圈值:F4　快門速度:1/60秒　曝光
補償:+1　ISO:320　WB:5300K
鏡頭:18-55㎜

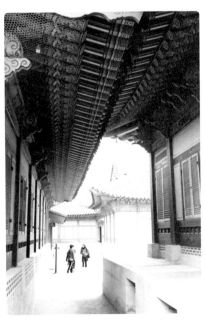

Point

▶ 用黑白照片拍攝相同的景色。視覺上所接收到的資訊減少後,更會注目小小的人物。

M（手動曝光）模式攝影→P80
光圈值：F6.3　快門速度：1/60秒　ISO：400　WB：陰影　鏡頭：18-55mm

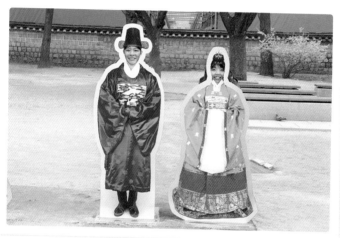

留下自己的照片

　　「喜歡拍照」的人，都是自己在拍，反而很少「被拍」，去旅行的時候，一回過神就會發現怎麼沒有自己的照片！這樣的情況應該很常見吧。我也是這樣的人。所以我每次想到都會留下自己的照片。

　　這是在景福宮找到的記念攝影板。我和好伙伴一起拍照。對了，我是左邊那個。男性。先決定好曝光，調整變焦稍微拉近一點，決定構圖之後，再把相機交給路人「只要按下快門就行了」，請他幫我們拍照。對方真的只按下快門而已。難得有機會請別人幫忙，如果什麼都不做，就把相機交給對方的話，可能會拍出很暗的照片，或是拍得太遠了，自己很小一個。想要避免這些遺憾的話，先決定「自己要拍成怎樣」，再將相機交給別人吧。

用自動拍攝明亮的窗戶時，會變得
一片漆黑。用明亮的曝光補償吧。

好伙伴
堅持要吃蔘雞湯

離開景福宮的時候已經中午了。
今天午餐要吃什麼呢？

「午餐要吃什麼？」當我這麼問的時候，平常總是很乖巧的好伙伴眼睛亮了起來，努力遊說我：「我想吃土俗村蔘雞湯的蔘雞湯！我一定要去！」。穿過窄小的巷弄，來到那家店，店面非常大卻擠了滿滿的客人，生意很好。精力充沛的女店員帶我們入座，等了十分鐘。熱騰騰的蔘雞湯就上桌了。將糯米塞進一整隻雞的肚子裡，再用高麗人蔘和紅棗等漢方藥一起熬煮成蔘雞湯。

湯汁清爽又濃稠，雞肉稍微碰一下就化掉了。果然不負好伙伴的大力推薦，非常的好吃。

肚子填飽之後，不經意的抬頭往上看，店裡的中庭用的是亮的天花板，光線非常耀眼，還有許多美麗的花朵。逆光是輕柔風格的好朋友。我用M（手動曝光）模式，一邊看液晶螢幕，一邊調整亮度後攝影。

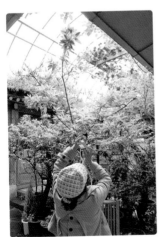

▶ 一邊看著液晶螢幕，調到「輕柔」的亮度。在M（手動）模式下，邊看液晶螢幕，用起來也很簡單哦！

✎ 別放過逆光。
逆光是輕柔風格的好朋友。
M（手動曝光）模式攝影→P80

光圈值：F4　快門速度：1/40秒
ISO：800　WB：2900K　鏡頭：
18-55mm

> ➤ 呈現印象深刻的色彩
> 相片效果
> 「部分色彩（紅色）」攝影→P78
>
> 光圈值：F3.5　快門速度：1/60
> 秒　曝光補償：＋2　ISO：800
> WB：自動　鏡頭：18-55mm

用相片效果的「玩具相機」拍的照片。四個角落變暗，成了一張舊式風味的照片。

day 2

在首爾發現巴黎

吃完午餐之後，就是甜點了。
甜點是另一個胃。這是女孩的旅行嘛♪

　　吃了蔘雞湯，肚子好飽哦。「吃了那麼多的膠原蛋白，明天的皮膚一定會很滑嫩，好期待哦♪」，說著說著，我們搭上地鐵。在首爾漫步時，地鐵既便宜又方便。可以用一種叫做 T-money 的儲值預付卡，跟日本的地鐵一樣，進出時嗶一下就行了。我們的下一個目標是「弘大入口」站附近一家叫做 vanilla 的店。沒錯，午餐後要吃甜點。這家店好像有賣可愛的杯子蛋糕。弘大

入口有許多大學生和年輕人。到處都可能聽到年輕人們的笑聲，是一個活力十足的地方。迷路了一陣子，終於走到店門口。那是一個令人聯想到巴黎，有著雅緻空氣的空間。擺在入口的紅色大門讓人留下深刻的印象，為了突顯紅色，我選擇相片效果的「部分色彩（紅色）」攝影。這個模式只會選出紅色，其他的色彩則拍成灰色。

▶ 最近的相機都有許多有趣的模式。請找出自己喜歡的模式吧。
　我最喜歡的是相片效果的「懷舊相片」。

day 2

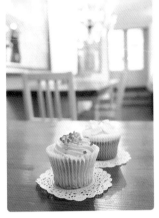

充分拍出店內的空間。不要只顧著拍「特寫」，偶爾也可以「往後拉」拍攝甜點同時展示空間。

被草莓治癒了

前往杯子蛋糕店。
可愛的店面充滿巴黎的氣氛，
讓我忘了時間，放鬆心情。

　　進入可愛的杯子蛋糕店 vanilla。入口的櫥窗擺了五彩繽紛的杯子蛋糕，天花板垂掛著大大的水晶吊燈，牆面還有可愛的娃娃。這裡是巴黎嗎!?我點了草莓口味，好伙伴則點了香草花口味的杯子蛋糕。店裡水晶燈的照明用的是燈泡，偏紅色的光線，故意把白平衡設成AWB（自動白平衡）。設定成「白熾燈」模式的話，拍起來又太白了，草莓

的紅色和墊在下面蕾絲紙都會變太白了，無法表現店內溫馨的氣氛。AWB是可靠的模式。可以判斷各種資訊，決定色彩。只要學會一些攝影的技巧，大家通常會固執的「不想靠自動模式」。請別忘記偶爾還是要依賴可靠的自動模式哦。利用標準變焦鏡頭變焦，縮小光圈值（F值），對焦在杯子蛋糕的頂端，拍出大大的散景。

Point

▶ 液晶螢幕朝向自己，以俯瞰的方式攝影。移動液晶螢幕，攝影的時候就不用站起來了，比較不會引人注目。

≫ 拍攝食物
　　M（手動曝光）模式攝影→P80

　　光圈值：F5.6　快門速度：1/10秒
　　ISO：800　WB：自動　鏡頭：
　　18-55mm

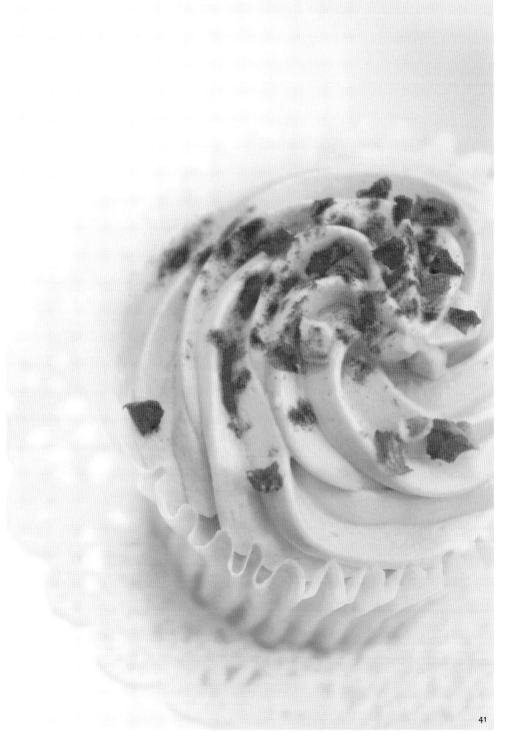

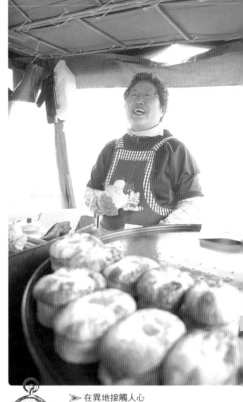

day 2
迷路時
在路邊攤吃的點心

我和好伙伴各自行動，
一個人攝影。
本來想去首爾塔的…。

　　前往明洞車站。我打算看地圖走
到首爾塔。人行道旁邊是一整排的
路邊攤，我發現有人在賣一種很像
小麵包的東西。嚐起來好像微甜的
蜂蜜蛋糕，裡面竟然包了一整顆水
煮蛋。好震撼～！我忍不住笑了，
大媽也哇哈哈的笑了。後來我又走
了30分鐘，結果來到和目的地完全
不同的首爾車站……

➤ **在異地接觸人心**
　P（程式自動）模式攝影→P80

光圈值：F3.5　快門速度：1/60
秒　曝光補償：＋0.3　ISO：
320　WB：4800K　鏡頭：
18-55mm

Point

▶ 使用變焦鏡頭變焦拍攝特寫。
　提供一個小知識，這個麵包好
　像叫做雞蛋糕哦～。

搭纜車
上首爾塔

最後我搭計程車前往首爾塔的玄關口，南山纜車搭乘處。
可以瞭望首爾的街景。
真的很美。

　　我搭乘南山纜車，前往首爾塔。
搭纜車的時候，我都會衝到下面的
位置（可以看到下方風景的方向）。
上面只能看到山，下面可以看到下
方開闊的美景。由於纜車正在行
進，為了避免風景晃動，我用S（快
門優先）模式，將變焦鏡頭調整至
18㎜的廣角端，快門速度設定為
1/60秒。等到相反方向的纜車進入
理想位置的瞬間按下快門。

▶ 橫向構圖比較容易表現「寬廣」
的印象。此外，讓纜車入鏡更能
表現臨場感。

➤ 從移動的物體中拍攝風景
　　S（快門優先）模式攝影→P82

光圈值：F3.5　快門速度：1/60秒
曝光補償：＋2　ISO：320　WB：
4800K　鏡頭：18-55㎜

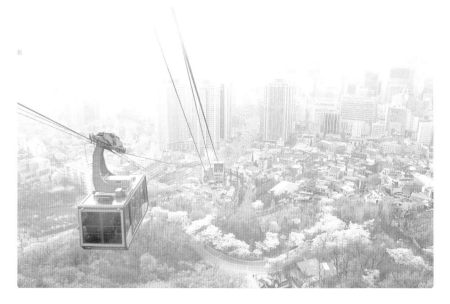

前往首爾最高的地方

纜車一下子就抵達南山的山頂了。
好像快要黃昏了。

　　走出纜車，再走一小段南山的路。首爾塔就突然出現了。我最喜歡高的地方了，這裡又是常常聽韓國人提到的超人氣觀光景點。抬頭仰望矗然聳立的首爾塔與淺藍色的天空。時間已經過了下午四點，快要染上傍晚陽光的色彩了。我將白平衡設成稍低的4800K，拍出藍色的天空。攝影時讓首爾塔略微傾斜，呈現躍動感。

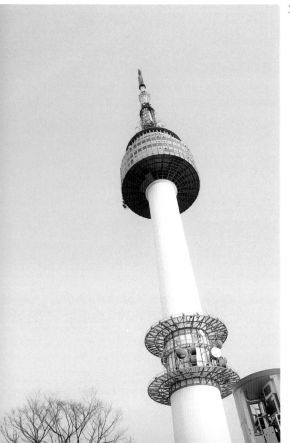

 前往觀光景點
P（程式自動）模式攝影→P80

光圈值：F5.6　快門速度：1/60秒　曝光補償：
＋2　ISO：200　WB：4800K　鏡頭：18-55mm

Point

▶ 夜間以場景選擇模式「夜景手持拍攝」攝影。拍攝多張影像之後再合成，手持也可以拍出美麗的夜景。

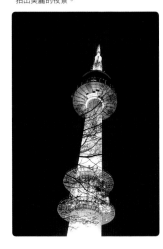

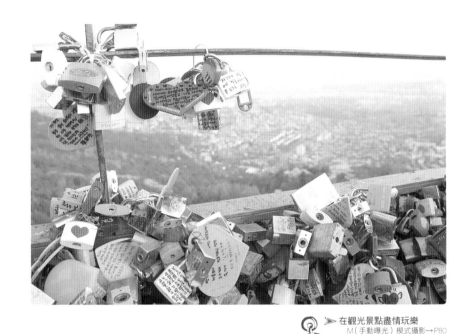

在觀光景點盡情玩樂
M（手動曝光）模式攝影→P80

光圈值：F5.6　快門速度：1/125
秒　ISO：400　WB：5500K
鏡頭：18-55mm

情侶們到這裡
掛「愛情鎖」

熱戀情侶們手牽著手陸續到此造訪。
沒錯，聽說這裡是情人們最喜歡的地點。

　　來到觀光景點一定要玩個盡興。
來到展望台時，發現鐵絲網上掛著
各式各樣的鎖。還看到熱戀中的情
侶正在掛鎖。聽說掛完「愛情鎖」
之後，要把鑰匙扔進樹林裡。雖然

天空已經是夕陽的光線，為了表現
夕陽紅色的效果，白平衡設定成較
高的5500K，加上M（洋紅）的彩色
濾鏡※。

▶想讓夕陽呈深紅色時，建議使用場
景選擇模式的「日落」模式。這是
自動的模式，只要對焦就能拍出紅
色的傍晚情景。

※「彩色濾鏡」是Sony NEX-C3的功能。選擇白平衡的「色溫、彩色濾鏡」，再按下選擇鈕設定。

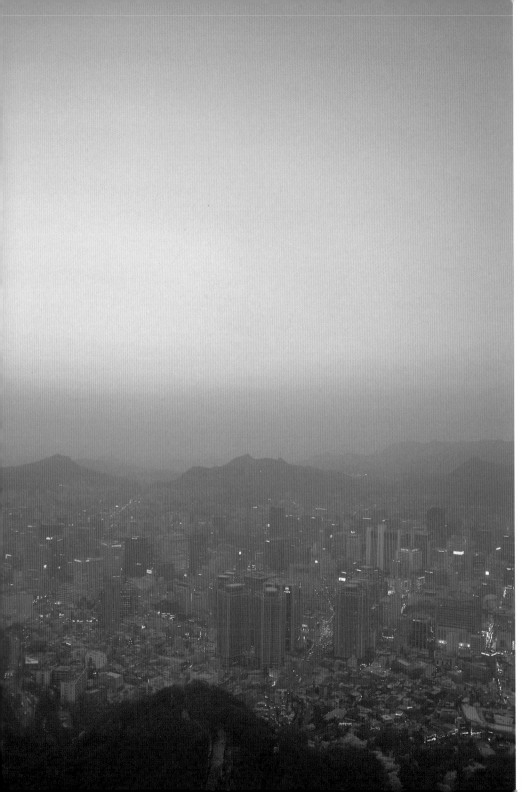

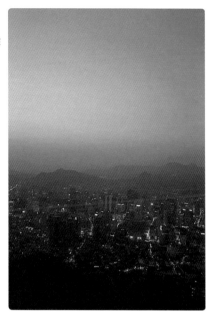
以「夜景手持拍攝」拍攝的照片。自動也可以拍出美麗的影像。

day 2

首爾街頭的
暮色

天空逐漸染成藍色，
群山環繞之下的美麗首爾
街燈冉冉亮起。
真希望可以一直拍下去。

　　傍晚時分來到首爾塔，是為了從上空眺望首爾逐漸昏暗的街頭。我搭上裝飾著燈泡，宛如科幻電影般的電梯，來到塔頂的展望台。先繞360度走了一圈，找到我最想拍的地點之後一屁股坐下來，決定「今天要在這裡攝影」。從上面往下看，首爾街頭被群山環繞，在群山的守護下給人「固若金湯」的印象。染成粉紅色的天空，逐漸帶著青色，接下來藍色越來越深，街頭的燈光也

慢慢的增加了。

　　我想要直接拍下天空美麗的色彩，先將ISO感光度設定成400。接下來再用S（快門優先）模式，將快門速度設定成手持也不會晃動的1/15秒。為了將天空拍得更藍，白平衡設定為較低的4000K，也想呈現粉紅色，所以彩色濾鏡設定成M6。當我熱衷於攝影時，一個小時很快就結束了。

➢ 拍攝夜景
S（快門優先）模式攝影→P82

光圈值：F5.6　快門速度：1/15秒　曝光補償：±0　ISO：400　WB：4000K　鏡頭：18-55mm

▶ 當快門速度比較慢的時候，攝影時可以將手肘緊靠在窗玻璃上，比較不容易手震。

day 2

晚餐當然是
路邊攤

前往廣藏市場。
這裡好多的路邊攤，好多的人，
熱騰騰的水蒸氣，人聲鼎沸。
我期待已久的市場，果然很好玩！

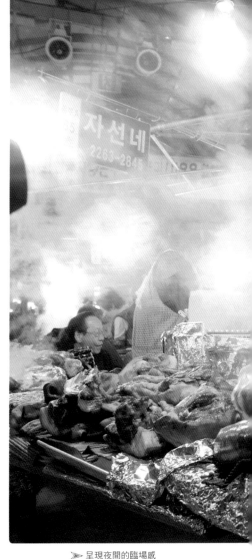

前往首爾市民的胃「廣藏市場」。在販賣蔬菜與海鮮商店的馬路旁，有好幾百攤緊緊相連的路邊攤。在不斷往上冒的熱騰騰水蒸氣裡，擺著很多我從未看過的食物。有位皮膚滑嫩的大媽從水蒸氣裡對我們抬抬下巴，示意我「坐吧」，並大聲招呼我，所以我就坐下來了。眼前擺滿了某種東西，好～長的腸子，乍看之下很怪異的食物……這是什麼!?我點了烤肉和馬格利，一個人喝了起來，不久隔壁來了兩個感情融洽的日本女孩。看來旁邊的韓國男性好像正在追求她們兩人。真好～旅行嘛～。這時我拍下妖艷大媽的照片。在大量的水蒸氣當中，要對焦不容易，所以我選擇「自動對焦區域」中的「彈性定點」※，對焦在大媽的臉上再攝影。對了。大腸的真面目是一種稱為糯米腸的豬腸，別看它其貌不揚，吃起來其實很清爽，相當好吃。

➤➤ 呈現夜間的臨場感
　　M（手動曝光）模式攝影→P80

光圈值：F5.6　快門速度：1/50秒　ISO：800　WB：日光　鏡頭：18-55m

▶ 為了避免人物晃動，快門速度設定成1/50秒。

※ 彈性定點是 Sony NEX-C3 的功能。可以將焦點固定在某一點上。

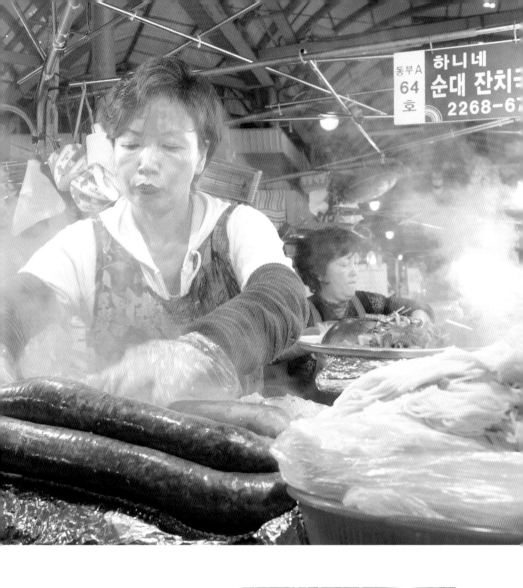

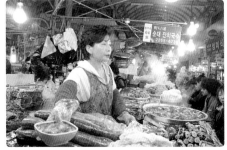

拍攝人物時，最重要的就是時
機。按快門時一邊看人物的表情
吧。眼睛閉上就太可惜了。

M（手動曝光）
模式攝影→P80

光圈值：F4　快門速
度：1/400秒　ISO：
400　WB：6800K　鏡
頭：18-55mm

相機包就是你了。
Herve Chapelier 925N

　　每次去旅行的時候，我都會想「如果有大一點，可以將相機裝進去，攜帶方便又可愛」的相機包就好了。每次長途旅行時都會購買新的相機包，不知不覺中，家裡已經有好幾個相機包，都堆積如山了。

　　不過我終於找到心目中「就是它」的包包了。Herve Chapelier 的925N系列。它並不是相機包，而是一般用途的包包，外型相當別緻。船型底非常大，我最喜歡的就是它可愛的顏色了。除了照片裡的包包色彩，其他還有好幾十種配色，找出自己喜歡的色彩搭配也是一大樂事！我還有黑色×粉紅色的配色。

　　其實，這款925N系列的包

包，我很久以前就買了。不過我並不是拿來當旅行包，而是當做日常使用的包包。大小可以放進A4文件與筆記型電腦，開會的時候我都會帶它出門，幾乎每天都會使用。因為我很喜歡，幾乎每天都帶它出門，它的材質很厚重，不管是用2年還是3年，它還是一樣耐用。這款包包由現居巴黎的設計師Chapelier設計，採用非常耐用的尼龍材質，再由法國的工匠精心縫製，完成優質與堅固耐用的產品。

有一天，我突然想到。「用這款包包當旅行的相機包應該不錯吧？」。唉呀，我之前為什麼都沒想到！我以前一直認為相機包應該要用專用的產品。後來我只用保護相機的布包住相機，直接丟進Herve Chapelier 925N裡面。平時則和A4文件放在一起。旅行則和導覽書放一起。不管是平時還是旅行，山本都好喜歡這款包包♪

M（手動曝光）模式攝影→P80
光圈值：F3.5　快門速度：1/13秒　ISO：400　WB：自動　鏡頭：18-55m

P（程式自動）模式攝影→P80
光圈值：F4.5　快門速度：1/60秒　曝光補償：＋2
ISO：400　WB：5200K　鏡頭：18-55mm

day 3

最後一天從教堂開始

早上六點起床到教會。
之前只看到喧騰的首爾，讓我興起了想看不同風貌的心情。

　　早起前往明洞聖堂。早上的明洞街頭人潮稀少，夜裡熱鬧的樣子簡直就像是一場夢。我想在清爽的早晨拍攝教會神聖的氣息，用P模式將白平衡設定成「白熾燈」，打造藍色的世界。同時利用相片創造※調低彩度、對比、銳利度，即可加入「輕柔」的感覺。攝影時再讓大量白色入鏡。我將這種輕柔的藍色稱為「airy blue」。

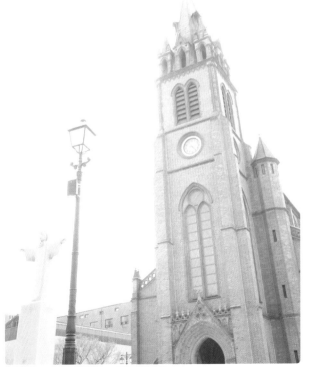

> 拍攝 airy blue 的世界
> P（程式自動）模式攝影→P80

光圈值：F5　快門速度：1/160秒　曝光補償：±0　ISO：400　WB：白熾燈
鏡頭：18-55mm

Point

▶ 用自動拍攝時，無法表現清晨神聖的空氣。利用明亮＋藍色＋輕柔＋構圖，表現 airy blue 的世界吧。

※ 相片創造是 Sony NEX-C3 的功能。

寧靜的明洞聖堂

明洞聖堂就位於夜間喧鬧不休的鬧街附近。
早晨的光線美麗地落在教堂裡。

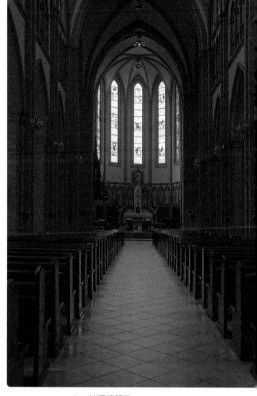

　　聖堂裡流動著寧靜的空氣，也有
人來祈禱。真不想破壞這樣的空
氣…，於是我決定只按三次快門。
聖堂內部非常暗，彩色鑲嵌玻璃的
光線又非常明亮，所以我採用攝影
時可以合成三張不同曝光照片的
「自動HDR」。在拍攝建築照片的工
作時，我會注意讓縱向的線條呈垂
直。我想要表現溫暖的空氣，所以
白平衡設定成「陰影」。

> 拍攝建築物
> P（程式自動）模式「自動HDR」
> 攝影→P80

光圈值：F6.3　快門速度：1/160
秒　曝光補償：－1.7　ISO：
800　WB：陰影　鏡頭：18-55
mm

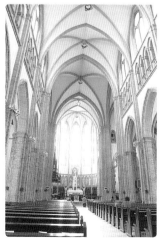

▶ 如果配合室內的亮度，彩色鑲嵌玻璃
　就過曝了。設定成自動HDR吧。

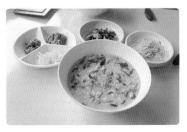

最常見的料理照片。不要老是在坐著的狀態下，用橫向構圖從斜上方攝影，偶爾也思考一下構圖的問題吧。

稀哩呼嚕吞下肚的
健康粥品

首爾街頭有好多賣粥的店。
找到一家由營養師烹調的粥店。

　　在明洞聖堂潔淨心靈之後，接下來是早餐時間。「早上還是吃清爽的稀飯吧」，所以我們走進明洞聖堂附近，一家叫做「粥鄉」的店面。我想多吃點蔬菜，所以點了加香菇的粥，好伙伴則點了簡單的白稀飯。明明只點了稀飯，店家卻接二連三的送來涼拌青菜等等小菜。跟在韓國吃烤肉的時候一樣，小菜都是免費的。可以吃到好多蔬菜，好開心哦。

　　一提到餐點，大家通常是坐著，從斜上方拍攝。不過偶爾請大家從正上方攝影吧。從正上方攝影時，可以將盤子拍成正圓形，感覺比較可愛。最近在以女性為客群的雜誌上，也常常看到從正上方拍攝的料理照片呢。將盤子跟盤子的距離拉開一點，也可以表現清爽的感覺。口味清爽，稀哩呼嚕的吃光了。

Point

▶ 站起來，從稍上方的位置攝影，就能把盤子拍成正圓形。看著液晶螢幕，慢慢調整盤子的位置吧。

◢ 從上方拍出可愛的餐點
　　P（程式自動）模式攝影→P80

光圈值：F4.5　快門速度：1/80秒
曝光補償：＋2　ISO：400　WB：陰
影　鏡頭：18-55mm

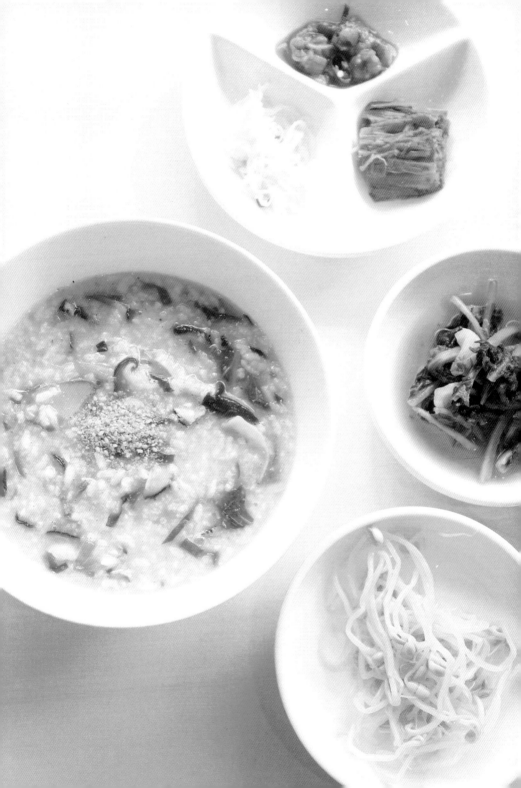

好可愛！
在街角發現的藝術

高級住宅街北街羅列著被稱為韓屋的傳統家屋，
接著前往時尚的藝術區三清洞。

　　我早就計劃好到首爾一定要去北村，這是一個丘陵區。這裡有許多源自朝鮮王朝時代的老房子，因為這些房子非常美麗，也常常在電影裡登場。爬上由厚重木門與磚瓦屋頂的房子們連結而成的和緩坡道，回頭可以看到遠方首爾的街道。繼續往小巷走去，在三清洞大道周邊，發現牆上貼滿某種東西。「是什麼呢？」湊近一看，竟然是好幾百顆鈕釦！每一顆的顏色跟形狀都不一樣，實在是太可愛了，我拍個不停。設定成M（手動曝光）模式，光圈值（F值）設定為F5.6，一邊看液晶螢幕的亮度，再調節快門速度，一直調到理想的亮度。我希望照片帶一點藍色，所以白平衡用4800K，再加上少許綠色濾鏡。這棟建築物好像是設計公司耶。

用自動的大畫角（鏡頭廣角端）拍攝的照片。雖然表現出地點的訊息，不過一點也不「可愛」。

別錯過可愛的事物，擷取下來吧
M（手動曝光）模式攝影→P80

光圈值：F5.6　快門速度：1/100秒
ISO：400　WB：4800K　鏡頭：18-55
mm

▶ 不要讓所見的一切事物全部入鏡，重點在
　於「刻意擷取」形象與自己理想照片中不
　同的部分。

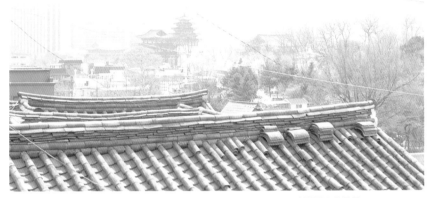

➤ 拍攝柔和的風景
P（程式自動）模式攝影→P80

光圈值：F7.1　快門速度：1/200秒
曝光補償：＋2　ISO：400　WB：
4800K　鏡頭：18-55mm

越過傳統家屋——韓屋的
磚瓦屋頂看首爾

在韓屋林立的坡道上上下下。
磚瓦屋頂之間吹來好舒服的風。

　　走在三清洞大道上，不小心迷路了。不過我可以看見磚瓦屋頂，還可以看到遠方有如淺色水彩畫般的首爾街道。還能看見好像五重塔的建築，我覺得「簡直就像在京都」，於是拍了這張照片。

　　因為我想要拍攝輕柔的風景，所以用P模式，曝光補償設定為＋2，白平衡用4800K，比較藍一點，再利用「相片創造」調低對比與銳利度。

Point ▶ 只拍攝磚瓦屋頂交疊的部分，變焦後用望遠端攝影。

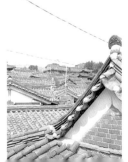

偶爾走進
小巷子裡吧

三清洞大道位於歷史悠久的北村旁邊，這裡有許多藝廊與咖啡廳等等別緻的店面。路人全都好時尚。

　　我喜歡走進小巷子。因為這裡有著大馬路上沒有的風情。除了導覽書上寫的地點之外，偶爾也可以走進沒人介紹的店裡，或是走在不知名的路上。自己打造出心跳初體驗，才能為照片添加風味。我總是突然改變方向，轉進小巷子，結果簡直就像氣溫驟變似的，發現歐洲風格的景色，我用相片效果的「懷舊相片」，拍出穩重的印象。

 ➤ 小巷子裡有好多可以拍的
相片效果「懷舊相片」攝影→P78

光圈值：F4.5　快門速度：1/80秒
曝光補償：＋2　ISO：200　WB：自
動　鏡頭：18-55㎜

Point

▶ 左邊用「普普風」，右邊用「高對比度單色」攝影。在同樣的地點，用不同的相片效果，即可拍出印象迥異的照片。

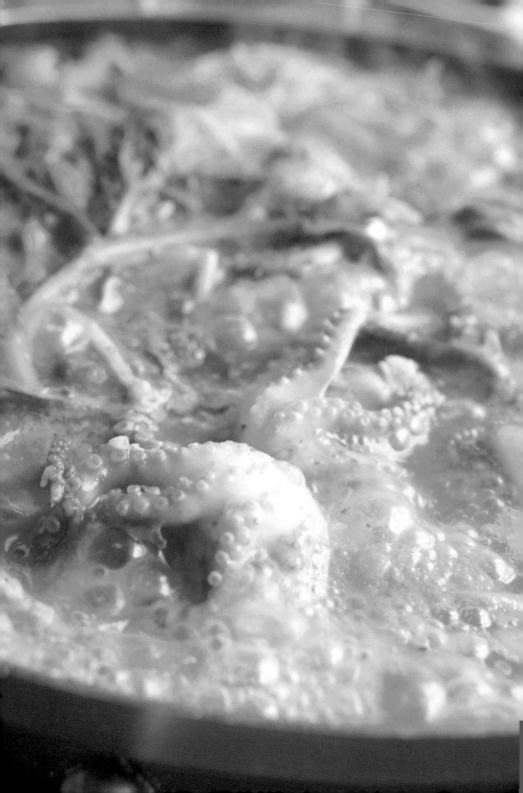

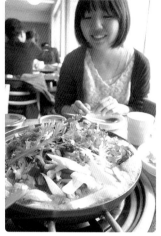

▶ 拍攝人物時，讓來自窗戶的自然光呈逆光或半逆光，再加上曝光正補償。即可拍出光線美麗的明亮照片。

用熱騰騰的章魚鍋
為首爾畫下句點

最後一餐是章魚鍋。在日本提到「章魚」就會想到「章魚燒」吧。
在韓國說到「章魚」好像就會想到「章魚鍋」耶。

　　三天一眨眼就結束了。這頓午餐就是在首爾市最後的樂趣了⋯，因此我決定去吃以前在電視上看過，一直很好奇的「章魚鍋」。我們的運氣很好，飯店附近就有一家有名的章魚鍋店「松食堂」，所以就去那裡吃了。不愧是有名的店，明明11點才開始營業，我們11點過沒過多久才抵達，當時只剩下最後一桌了。點了章魚鍋，點火之後就煮滾了。

接下來就是攝影時間。我想要強調章魚鍋，所以用筷子將小章魚夾到前面，後面則擺放綠葉。攝影時對焦在小章魚上，使後方呈散景。拍攝蒸氣的時候，如果蒸氣後方是較暗的顏色或是較暗的地點時，比較容易拍出蒸氣的樣子。章魚鍋辣到害我們邊吃邊叫，份量又大，最適合用來畫下句點，「這就是韓國耶！」我跟好伙伴相視而笑。

≫ 表現鮮豔欲滴的模樣
　P（程式自動）模式攝影→P80

　光圈值：F5.6　快門速度：1/80秒　曝
　光補償：＋1　ISO：800　WB：自動
　鏡頭：18-55mm

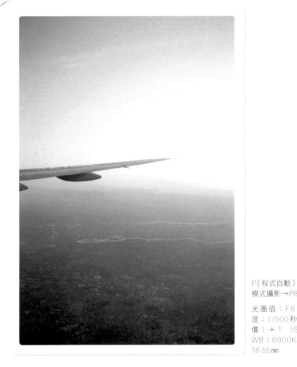

P（程式自動）
模式攝影→P80

光圈值：F8　快門速
度：1/500秒　曝光補
償：＋1　ISO：800
WB：6900K　鏡頭：
18-55mm

選擇傍晚的班機

　　如果可以自行選擇搭飛機的時
間，我都會預約傍晚的班機。因
為我想看、想拍攝傍晚時分的天
空色彩。選擇從韓國回國的飛機
時，我也選了傍晚。

　　從金浦機場起飛時，天空還是
一片蔚藍。當飛機高度逐漸下
降，接近羽田機場時，藍色的天
空慢慢轉為水藍色，地表附近的
天空帶著一點淺粉紅色。等到粉

紅色加深時，天空逐漸轉為深
藍、藍色。然後粉紅色轉為橘
色。飛機的機翼略為傾斜，開始
繞圈旋轉，天空的色彩看起來又
不一樣了。接近地表的夕陽讓城
市的景色閃閃發亮，建築物投下
長長的影子，河流、湖泊、大海
則反射光線，十分耀眼。就像是
城市、大地為了迎接一天的結
束，綻放最後的光芒，表現美感

似的。每一分鐘，不，是每一秒鐘都呈現不同色彩的天空，讓我深深的著迷。沒錯，我喜歡看的就是「由太陽與天空與大地交織而成的光線劇場」。而且我也喜歡拍攝。用曝光補償調亮或調暗。用白平衡調藍或調紅。隨心所欲的拍出自己想要感覺。

機上播送著即將接近羽田機場。看來這段旅程就要結束了。

雖然每次去旅行的時候都差不多，不過這次的旅行真的拍了很多的照片。不小心就拍了兩千多張照片。每次一興奮就停不下來。好伙伴看到我在同一個地方不停的按快門，笑了好幾次，通常都會露出有點傻眼的表情。她想對我說什麼應該都沒用吧。因為我最喜歡攝影了嘛！

好開心哦。好伙伴，下次再一起出門旅行吧。

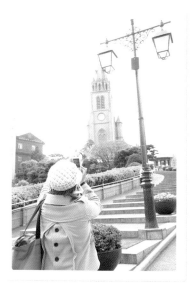

M（手動曝光）模式攝影
→P80

光圈值：F4　快門速度：
1/160秒　ISO：200　WB：
陽光　鏡頭：18-55mm

結束旅程之後

相機在使用完畢之後，請用專用的清潔產品保養吧。
建議初學者使用清潔組合。

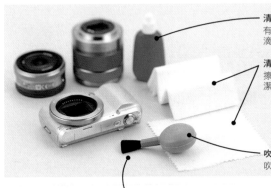

清潔液
有效對付鏡頭上沾附的水滴痕跡與油垢。

清潔紙（布）
擦拭指紋、污垢，或是清潔相機鏡頭與觀景窗。

吹球
吹走灰塵。

刷子、棉花棒
對付細節部分的灰塵與污垢。

隨時保持清潔

就算只有一點點髒污，置之不理的話可能會導致故障。請養成好習慣，時常清潔寶貝的相機吧。那麼，來教大家保養的方法吧。

1　握住吹球的橡膠球部分，只要用力一按，前端就會吹出空氣。將相機與鏡頭的間隙、整個相機的灰塵都吹乾淨。

2　拆卸鏡頭，吹走相機內部的灰塵。請注意不要讓吹球接觸到相機內部。

3　取清潔紙沾取少量清潔液，從鏡頭中心以畫圓的方式仔細擦拭。

4　比較細的部分則用刷子或是沾了清潔液的棉花棒，清除灰塵與污垢。

Check!

5　結束之後開啟電源，試拍白色牆壁等物體，只要沒拍到污垢就完成了。

part 2
數位單眼相機（數單）的基礎

什麼是無反光鏡單眼相機？

Sony「α」NEX-C3

沒有一般單眼相機特有的反光鏡或五稜鏡，無反光鏡的構造。機身小巧，可以用來當數位單眼的入門機種，就算是講究的人也能拍出理想的作品，簡單的攝影是它的迷人之處。

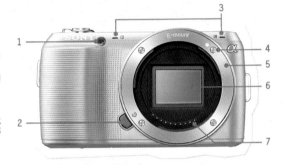

前面

1 AF輔助照明／自拍定時器指示燈／微笑快門指示燈
設定自拍定時器或微笑快門時，將於待命時閃爍。

2 鏡頭釋放鈕
拆卸鏡頭時請按此鈕。按下此鈕後逆時針旋轉鏡頭，無法轉動後再取下鏡頭。

3 麥克風
拍攝動態影像時，從這裡錄音。

4 鏡頭安裝指標
將鏡頭安裝於卡口時的指標。對準鏡頭的安裝指標，裝在卡口上，順時針旋轉，等到發出咔嚓聲就行了。

5 卡口
安裝鏡頭、轉接鏡、卡口轉接器的部分。

6 影像感應器（攝像素子）
APS-C規格的影像感應器。請勿用手觸摸，沾到灰塵時請用吹球吹走。

7 鏡頭接頭
交換相機與鏡頭之間攝影影像資訊的精密部分，請保持清潔。

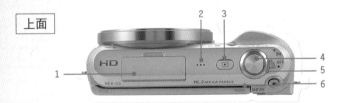

上面

1 智慧配件端子
打開蓋子之後可以安裝附送的閃光燈或是另行販售的立體麥克風。

2 喇叭
播放動態影像時，聲音由此播出。

3 播放按鈕
在液晶螢幕上顯示最後拍攝的靜止影像或動態影像。

4 快門按鈕
半按時對焦，完全按下時攝影。

5 ON／OFF（電源）開關
開啟／關閉電源時使用。
※更換鏡頭時請關閉。

6 MOVIE（動態影像）按鈕
開始、結束動態影像攝影的按鈕。

背面

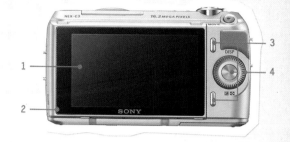

1 液晶螢幕
傾斜可動式寬螢幕。可以調整螢幕角度，用各種姿勢攝影。

2 光感應器
偵測周圍的亮度，以調節液晶螢幕亮度的感應器。可以從「螢幕亮度」中選擇設定。

3 功能軟鍵
依不同目的準備了不同的功能。依照畫面顯示功能使用的按鈕。

4 控制滾轉
進行各項設定時，用於選擇項目或選擇數值，旋轉滾輪或是充當十字鍵。

底面

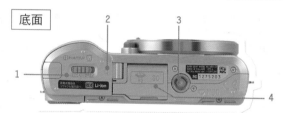

4 記憶卡蓋
打開蓋子以取出或裝入記憶卡。

1 電池蓋
將按鈕滑到 OPEN 後開啟，安裝或取出電池。

2 影像感應器位置標記

3 腳架安裝孔
安裝腳架時使用。

側面

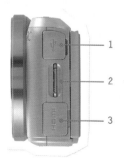

1 USB 端子
以 USB 連接電腦或印表機的端子。

2 肩帶掛勾
安裝肩帶的部分。

3 HDMI 端子
以高畫質電視觀看拍攝影像的端子。
※線材需另行購買。

外接式閃光燈（相機配件）
可拆卸的閃光燈組件。需要的時候再裝於機身上。

輕巧迷你最好了！

67

什麼是數位單眼相機？

反光鏡位於攝影時使用的鏡頭與影像感應器（攝像素子）之間，可以從觀景窗確認實際拍攝影像的相機。機種、替換鏡頭豐富，可以視喜好與目的自由改變設定。

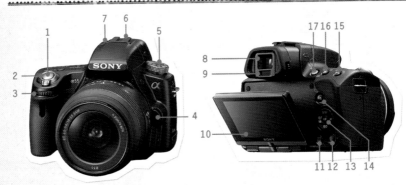

1 **快門按鈕**
按下快門即可拍攝照片。

2 **ON／OFF（電源）開關**
主開關。

3 **控制轉盤**
調整快門速度與光圈值。

4 **鏡頭釋放鈕**
拆卸鏡頭時使用。

5 **模式轉盤**
控制照片拍攝方法的切換轉盤。

6 **自動鎖定配件熱靴**
可以安裝另外發售的閃光燈。

7 **內建閃光燈**
在自動或場景選擇等模式下自動啟動。

8 **觀景窗**
攝影時窺視以確認攝影範圍及焦點。

9 **眼睛感應器**
偵測是否窺視觀景窗，可以用螢幕顯示的ON／OFF切換。

10 **液晶螢幕**
顯示各種影像與檔案。

11 **播放按鈕**
在液晶螢幕上顯示最後拍攝的影像。

12 **焦點放大按鈕／刪除按鈕**
操作焦點，或刪除檔案時使用。

13 **十字鍵與設定按鈕**
每一個按鈕都可以變更攝影中的設定。

14 **功能按鈕／播放影像旋轉按鈕**
於攝影時選擇使用的機能。播放時則用來旋轉顯示的影像。

15 **AE鎖定按鈕／放大按鈕**
攝影時為AE鎖定，播放時為放大顯示的機能。

16 **曝光補償按鈕／縮小按鈕／一覽顯示按鈕**
攝影時為曝光補償，播放時為縮小顯示的機能。

17 **MOVIE（動態影像）按鈕**
拍攝動態影像時使用。

無反光鏡單眼相機與數位單眼相機的差異

最大的差異在於相機的內部構造。一般單眼相機利用反光鏡反射光線的構造，獲得許多專業人士的支持，略去反光鏡與五稜鏡的無反光鏡單眼相機比較小，重量比較輕，方便隨身攜帶，受到女性的歡迎。

適合正統派的人！

數位單眼

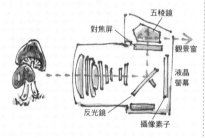

光線穿過鏡頭之後，經由相機主體的反光鏡反射，在五稜鏡折射，觀看觀景窗時可以看到正位置影像的構造。

優點
替換鏡頭的種類豐富，連拍性強。

缺點
通常又重又大。

※ 也有半透過反光鏡的電子觀景窗式，或是五稜鏡呈屋脊型稜鏡，也有刪除五稜鏡，確認對焦屏上影像的類型。

想要每天隨身攜帶的話無反光鏡單眼最適合了！

適合想要輕鬆入門的人！

無反光鏡單眼

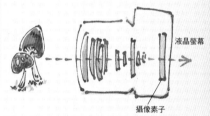

與單眼相機最大的不同在於沒有反光鏡。不需要反光鏡動作的空間，所以機體小型化，也能輕量化。

優點
又小又輕便，攝影前可以確認成果。

缺點
替換鏡頭的種類並不多。

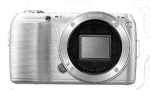

取下鏡頭的狀態下，看相機內部，可以看到影像感應器（攝像素子）。沒有反光鏡，構造相當簡單。

購買相機的重點

「好想買相機！」到相機賣場的時候，看到琳瑯滿目的相機，真不知道該如何選擇呢。明明都到店裡了，卻無法做決定，結果沒買成，我經常聽到這樣的故事。以前我也不知道該怎麼下手。也曾經跟店員聊了很久。這時請先決定自己想要的相機的關鍵字吧。

用3個關鍵字決定！

舉例來說，像是「輕巧第一」、「想要帶出門散步」、「設計可愛」、「想拍出美麗的散景」、「便宜」、「貴一點沒關係，想買好一點的」、「我想拍出攝影師那種正統的照片」、「想要酷炫的設計」、「希望可以用幾十年」等等，先決定自己理想中的關鍵字吧。

接下來不要太貪心，從裡面選出自己特別重視的3個關鍵字吧。告訴店員你的關鍵字，應該可以幫你找出符合理想的相機。

數位單眼還是無反光鏡數位單眼呢？

由於相機機身內部有反光鏡，以反射映照在鏡頭上的被攝體影像，所以數位單眼的機身通常比較大。相反的，無反光鏡數位單眼少了反光鏡，比較迷你，方便隨身攜帶。

最近有一群熱愛攝影被稱為相機女孩的女性，她們很喜歡使用無反光鏡數位單眼，推薦給「想帶出門散步」、「設計可愛」、「想利用散景拍出美麗的照片」的人。外型輕巧，一定會是你「想攝影」的伙伴。另一方面，數位單眼的鏡頭選擇比較多。廣角、魚眼、望遠、超望遠、變焦、定焦、微距等等…。推薦給想要蒐集各種鏡頭，拍攝各種照片的人。

色彩·設計

最近的數位單眼相機的色彩選擇相當豐富。有些相機甚至可以選擇機身色彩與握把的色彩，復古感的相機也受到許多人的喜愛。購買自己喜歡的色彩和設計，隨身攜帶相機時一定更愉快。

價格

現在有許多便宜又高機能的數位單眼相機。先決定某種程度的預算，再利用活動、特賣或新品發表的時機，買到更划算的價格吧。

重量

數位單眼和無反光鏡數位單眼最大的差異在於構造與重量。不管是數位單眼還是無反光鏡數位單眼，最好要在店面購買哦。

操作性

設定相機時，操作是否方便，是一個很重要的重點。熟悉按鈕位置與液晶螢幕內的圖示，選擇設定、操作比較方便的相機吧。

品牌

選擇和電視同一品牌的相機時，只要利用簡單的操作，即可在連接電視與相機後撥放。如果和身邊的人使用相同品牌的相機，還能交流情報，有時也可以在自己的相機上安裝某些種類的鏡頭。

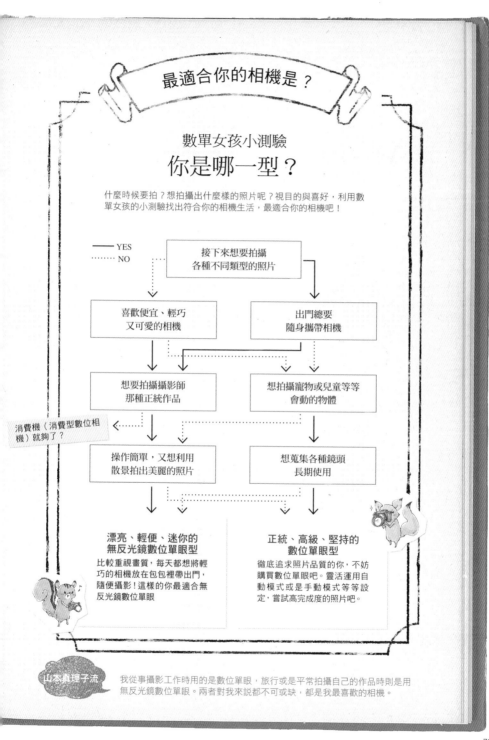

最適合你的相機是？

數單女孩小測驗
你是哪一型？

什麼時候要拍？想拍攝出什麼樣的照片呢？視目的與喜好，利用數單女孩的小測驗找出符合你的相機生活，最適合你的相機吧！

—— YES
······ NO

接下來想要拍攝
各種不同類型的照片

喜歡便宜、輕巧
又可愛的相機

出門總要
隨身攜帶相機

想要拍攝攝影師
那種正統作品

想拍攝寵物或兒童等等
會動的物體

消費機（消費型數位相機）就夠了？

操作簡單，又想利用
散景拍出美麗的照片

想蒐集各種鏡頭
長期使用

**漂亮、輕便、迷你的
無反光鏡數位單眼型**
比較重視畫質，每天都想將輕巧的相機放在包包裡帶出門，隨便攝影！這樣的你最適合無反光鏡數位單眼

**正統、高級、堅持的
數位單眼型**
徹底追求照片品質的你，不妨購買數位單眼吧。靈活運用自動模式或是手動模式等等設定，嘗試高完成度的照片吧。

山本真理子流　我從事攝影工作時用的是數位單眼，旅行或是平常拍攝自己的作品時則是用無反光鏡數位單眼。兩者對我來說都不可或缺，都是我最喜歡的相機。

選擇鏡頭的重點

「廣角」可以拍攝寬廣的範圍,「望遠」可以將遠方的物體拍得比較大,不同的鏡頭,拍攝的範圍也不一樣,可以巧妙的表現遠近感。轉動變焦環,拍出自己理想的尺寸吧。發揮鏡頭的特徵,調整自己與被攝體之間的距離也很重要。

不知道該怎麼選的話推薦KIT鏡頭

搭配標準變焦鏡頭與望遠變焦鏡頭的組合非常方便。

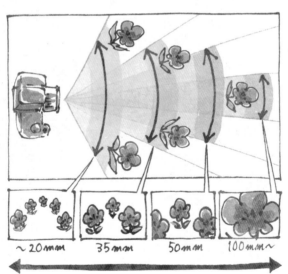

~20mm 35mm 50mm 100mm~

(可以拍攝寬廣的範圍) 廣角鏡頭

望遠鏡頭 (可以放大拍攝)

定焦鏡頭

標準變焦鏡頭

望遠變焦鏡頭

微距鏡頭（30mm）
可以將微小的物體拍得比較大，玩味被攝體前後的散景。可以接近被攝體，近拍花朵或小物時非常好用。

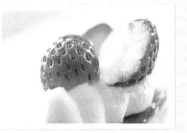

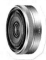

定焦鏡頭（16mm）
將手邊的被攝體拍得比較大，風景或建築物攝影、快照等等，可用於多種情境，非常實用的鏡頭。

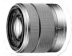

標準變焦鏡頭（18-55mm）
數位單眼的主流鏡頭。可以用於拍攝風景，快照或人像，拍出各種印象深刻的被攝體。

望遠變焦鏡頭（18-200mm）
這是一種可將遠距離被攝體拍得比較大的鏡頭。可用於風景、快照、人像、運動或自然的望遠攝影，適用於每一種情境。

攝影前的準備以及保存檔案的重點

對於數位單眼相機來說，不可或缺的要素就是電池、儲存媒體、攝像素子。請先記住這些啟動數位相機時的必需品，攝影機制與儲存檔案等等基本資訊，再來準備吧。

電池

請先將已經充電完畢的電池裝進相機裡。攝影之前請不要忘記充電哦。長期間不使用相機時，請將電池取出。

雖然要視機種與攝影情況而異，大部分的機種在充滿電的情況下，大約可以拍攝500～600張（正常溫度下，不使用閃光燈）。

通常會用電池標誌顯示電池的剩餘電量，顯示電力不足時，請充電吧。若有準備備用的電池會比較方便。

電池的剩餘電量顯示

電池的電量充足	
還剩一半的狀態，還可以使用	
電量快要耗盡，若有準備備用的電池會比較安心	
請充電	

儲存媒體（記憶卡）

SD卡
適合初學者的數位單眼相機，通常都使用SD卡。

使用的主流儲存媒體為SD卡、CF卡（Compact Flash）。價格依容量、覆寫速度而異。購買之前請確認該媒體是否對應自己的相機吧。

MS卡
（**Memory Stick**）
SONY推出的記憶卡格式之一。

將記憶卡放進相機。

※ 專業用相機通常對應CF卡（Compact Flash）。

攝像素子

指的是將來自鏡頭的光線變換為電氣訊號
的電子零件。數位單眼的攝像素子（影像
感應器），作用等於底片相機的底片。規
格依相機品牌與機種而異，尺寸越大時，
影像越鮮明。
適合初學者的相機通常使用 APS-C、微
型 4/3 規格。

攝像素子
Exmor APS HD CMOS 感應器

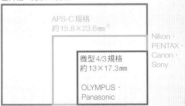

全片幅　約24×36 mm

APS-C 規格
約15.8×23.6 mm ※

Nikon・
PENTAX・
Canon・
Sony

微型 4/3 規格
約 13×17.3 mm

OLYMPUS・
Panasonic

※ 不同品牌的 APS-C 在規格上有些許差異。Sony「α」
　 55、NEX-C3 APS-C（15.6×23.5 mm）

保存檔案

請將攝影後的照片檔案移到電腦保存吧。最好經常備份。再複製
到 CD 或 DVD 保存就更安心了。自己加工檔案或是列印，也是另
一種樂趣哦。

這是攝影後的
基本哦！

準備相機吧

裝入電池和記憶卡之後，先想一下要拍攝什麼樣的被攝體，再安裝鏡頭吧。活用廣角及望遠等等鏡頭，可以擴大照片的表現範圍。絕對不可以拍到鏡頭鏡片上的灰塵、污垢或刮傷。

安裝鏡頭吧

將鏡頭安裝在機身上。請注意不要觸摸鏡頭的表面。

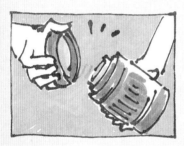

1 取下蓋子
取下主機與鏡頭上的蓋子。

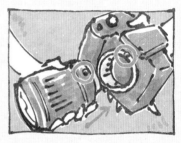

2 對準指標
對準相機本體與鏡頭上的指標。

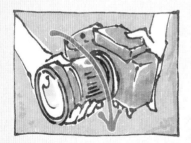

3 嵌入鏡頭後旋轉
以水平方式嵌入鏡頭。部分品牌的旋轉方向不一樣，基本上都是順時針，或是逆時針方向旋轉。

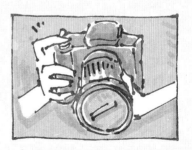

4 鎖緊後就完成了
發個咔嚓的聲響，確認已經鎖緊之後就完成了。

相機的拿法

除了依賴防手震功能之外，夾緊腋下，利用全身的力量將相機拿穩。學會相機正確的拿法非常重要。數位單眼可以窺視觀景窗，無光反鏡單眼相機則用 Live View 攝影。

無光反鏡單眼相機的情況

SONY 的無光反鏡單眼相機的液晶螢幕為傾斜可動式，可以自由調整上下的角度。攝影時從液晶螢幕上看被攝體。這種機種稱為 Live View。先從自動拍出美麗照片的自動模式開始吧。

用 Live View 攝影

低位置的攝影
由下往上拍攝低位置的被攝體時，用 Live View 攝影非常方便。攝影時不用躺下來，就能用液晶螢幕確認。

高位置的攝影
拍攝較高位置的被攝體，無法從觀景窗裡窺視時，用 Live View 也很輕鬆。可以將相機湊近被攝體之後攝影。

用單眼相機攝影

拍出好照片的重點在於穩定又正確的拿法。請學會基本的拿法吧。

NG
腋下開開的

NG
握住相機的兩側

缺乏安定感，造成手震

OK

以橫向攝影時
雙腳打開與肩同寬，慣用腳往前跨出一步。相機放在身體的正面，拿相機時夾緊腋下。左手抓住握把。

以縱向攝影時
雙腳的位置和橫向攝影的時候相同。重視機動性的話，請用握把在上的方式，想要保持安定感的話則讓握把在下。

OK

以 Live View 攝影時
因為要伸長手臂，所以比較不穩定。攝影時可以靠在牆上，或是將手肘撐在平台上，多花一點工夫吧。

拍攝模式的使用方式

拍攝模式只要選擇簡單全自動設定的自動模式（智慧式自動），即可依場景選擇模式，相機就會自動控制最佳的白平衡與畫質等等機能，還有正統的手動模式，自行設定光圈值或快門速度。挑戰各種不同的設定吧。

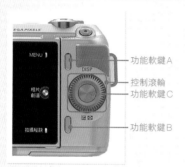

功能軟鍵A
控制滾輪
功能軟鍵C
功能軟鍵B

功能軟鍵的使用方法

功能軟鍵A
選擇液晶螢幕畫面右上方顯示的功能。壓下後進入「MENU」。

功能軟鍵B
選擇液晶螢幕畫面右下方顯示的功能。選擇「選項」或表示「拍攝秘訣」。

功能軟鍵C
控制滾輪中央的按鈕。選擇液晶螢幕畫面中右方顯示的功能。壓下後決定「拍攝模式」的捷徑或各種設定。

智慧式自動

配合攝影場景，相機自動進行各種設定。用於交給相機決定的簡單攝影。

1 用控制滾輪選擇功能表中的「拍攝模式」。按下中央按鈕後決定。

2 用控制滾輪選擇「智慧式自動」。用中央按鈕決定。

3 按下控制滾輪的中央按鈕，開啟「背景離焦」，旋轉控制滾輪調整離焦範圍。

其他功能

 相片效果模式（11種）
選擇喜歡的效果，拍出獨特的風格
· 玩具相機 · 過曝效果
· 色調分離（彩色、黑白）
· 部分色彩
（藍、紅、綠、黃）
· 高對比度單色
· 懷舊相片 · 普普風

防止移動模糊模式
可以減少在陰暗的室內或望遠攝影時的晃動。

全景模式
用全景尺寸攝影。

 3D全景攝影模式
拍攝可以在與3D相容的電視上播放的全景影像。

場景（SCN）模式

選擇適合場景的模式後攝影。除了光圈值與快門速度之外，相機還能自動控制最適合的白平衡與畫質。

 肖像
模糊背景以突顯人物。重現柔和的膚色。

 日落
拍攝夕陽或朝霞美麗的紅色。

 風景
從前方到遠方都很清晰，以鮮豔的色彩拍攝風景。

 夜景肖像
拍攝以夜景為背景的前方人像。安裝閃光燈時會自動閃光。

 微距
最適合近拍花朵或料理。可以接近到使用鏡頭的最短攝影距離。

 夜景
拍攝美麗的夜景。

 體育活動
以高速的快門速度拍攝移動中的物體。連按快門時即可連拍。

 夜景手持拍攝
在不用腳架的情況下拍攝夜景。拍攝一連串的影像。

用夜景手持拍攝模式攝影

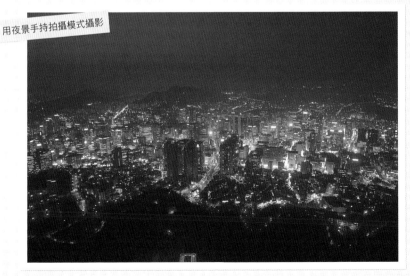

光圈值：F3.5　快門速度：1/60秒　ISO：3200　WB：自動　鏡頭：18-55mm

手動系模式

以自動設定快門速度與光圈值為首的「程式自動」，可以設定「光圈優先」、「快門速度優先」、「手動」等模式。可以拍出動感十足的照片，或是調整亮度的浪漫照片。

自己設定！

手動系模式的種類

Sony

Nikon

Canon

水藍色的部分是可以自己設定的手動系模式。種類隨機種與品牌而異，基本上「程式模式」、「快門速度優先模式」、「光圈優先模式」是共通的。

PENTAX

Panasonic

OLYMPUS

P	**程式模式（程式AE、程式自動）** 相機將視被攝體的亮度，自動設定光圈與快門速度。可以自己設定亮度及色彩，與完全交由相機決定的自動模式相比，可以拍出理想中的創意照片。
S , Tv	**快門速度優先模式（快門速度優先AE、快門速度優先自動）** 自行設定快門速度後，相機就會自動調整光圈。用於運動等等動態的照片時比較有效。
A , Av	**光圈優先模式（光圈優先AE、光圈優先自動）** 自行設定光圈後，相機就會自動調整快門速度。想要拍出呈散景的背景時，可以使用此模式。
M	**手動曝光模式（手動）** 完全由自己設定光圈與快門速度的組合。可以表現自己理想的亮度，利用獨特的設定擴展照片表現的範圍。
A-DEP	**自動深度優先AE** 相機設定讓遠近處與較近處同時合焦的模式。可以用於同時拍攝多人的場景。
Sv	**感光度優先模式** 配合ISO感光度，相機自動調整快門速度與光圈。

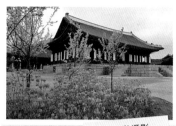

用自動攝影

自動（智慧式自動）比較可以拍出現場原本的狀況。舉例來說，可以將藍天、綠意的景色拍得十分美麗。不過白色比較多的景色容易偏灰，黑色比較多的景色拍起來會比較亮，這些都是由相機自動調整的結果。

用手動攝影

光圈值：F5　快門速度：1/80秒
ISO：400　WB：5200K　鏡頭：
18-55mm

手動系可以依照自己的想法，決定理想的亮度、色彩、柔和的感覺，能打造出屬於自己的作品。

剛開始先習慣用自動攝影，再慢慢挑戰手動操作吧。

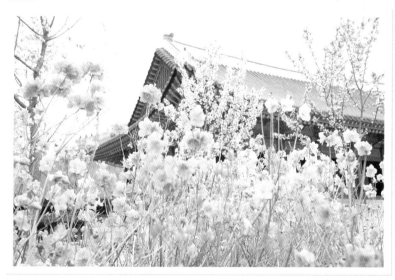

朝高手等級邁進！

手動用於拍攝以夕陽或朝陽為背景，利用逆光拍出陰影人物的特殊照片，或是煙火或星空等等長時間曝光的時候。

快門速度

表現動感！

快門開啟的時間。好好的設定快門速度，調整進光量。控制時間以表現動態，快門速度較快時，可以拍攝「靜止」的照片，較慢的時候可以拍攝「流逝」的照片。

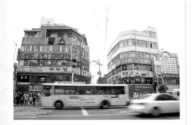

1／25
較慢的快門速度拍出流逝的感覺
可以利用晃動來表現動感。由於快門開啟的時間比較長，進入相機的光線比較多。

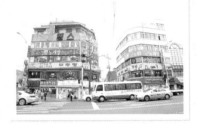

1／125
較快的快門速度拍出靜止的感覺
快門速度較快時，可以將移動的物體拍成靜止的模樣。由於快門開啟的時間比較短，進光量也比較少。

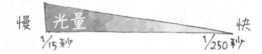

慢　光量　快
1/15秒　　　　　1/250秒

設定成快門速度優先吧

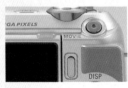

1
按下軟鍵A，開啟功能表畫面。

2
用控制滾輪選擇「拍攝模式」。

3
選擇「快門速度優先」。

4
旋轉控制滾輪，設定快門速度。

光圈

運用散景
拍出美麗的照片！

調整進入相機裡的光線。縮小或放大鏡頭開孔，改變光圈值來運用散景。慢慢的縮小光圈以突顯欲強調的被攝體，或是接近理想中的影像吧。

F4
（放大光圈）
焦點只對在正中央的狀態。光圈數值較小的時候，散景比較明顯。

F16
（縮小光圈）
光圈的數值比較大，所以是從前方到後方都合焦的狀態。對焦範圍比較大。

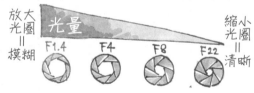

放大光圈＝模糊　　光量　　縮小光圈＝清晰

F1.4　F4　F8　F22

放大光圈（數值比較小）的時候，散景量比較大，同時相機的進光量也比較多，快門速度較快。此外，縮小光圈（數值比較大）的時候，散景量比較少，光量也比較少，快門速度比較慢。

設定成光圈優先吧

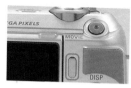

1
按下軟鍵A，開啟功能表畫面。

2
用控制滾輪選擇「拍攝模式」。

3
選擇「光圈優先」。

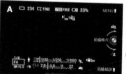

4
旋轉控制滾輪，設定光圈（F值）。

曝光補償

與肉眼所見
不同的表現

利用曝光的數值表現照片的亮度。當照片的亮度相同時，光圈與快門速度就有許多種不同的組合，喜歡整體明亮的「High-key」，還是較暗有深度的「Low-key」，則由攝影者自己決定。

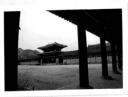
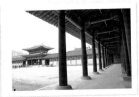
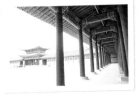

暗 ← → 亮

-2EV -1EV ±0EV +1EV +2EV

觀景窗內與液晶螢幕會顯示表示照片亮度（曝光）的標準。＋方向的數值越大時越明亮，一方向數值越大時越陰暗。曝光用「格」（EV值）來表示，補償範圍通常是±2格。可以調節細緻的亮度。在相同的亮度（曝光）下，就有許多光圈值與快門速度的搭配組合。

設定曝光補償吧

1
按下軟鍵A，開啟功能表畫面。

2
用控制滾輪選擇「亮度／色彩」。

3
選擇「曝光補償」。

4
旋轉控制滾輪，設定補償值。

白平衡（WB）

拍出不同氣氛的照片！

選擇光源種類，減輕色偏的功能。調整色彩將白色的物體拍成白色，就是白平衡。日光（陽光）、螢光燈、白熾燈等等光源都有它們的色彩，攝影時請活用白平衡來設定該環境的光源。

數位單眼的白平衡種類

名稱依各品牌而異。

自動白平衡（AWB）
相機自動配合攝影狀況調整。接近實際肉眼所見的色彩。

螢光燈
減輕螢光燈下的色偏。

陽光
在晴朗的戶外使用。
在室內則是略微偏黃的顏色。

白熾燈（燈泡）
降低白熾燈的紅色。在室內使用會拍出藍色較深的照片。

陰天
陰天時使用可以消除藍色，在室內使用會呈現很深的黃色。

閃光燈
使用內建閃光燈或外接式閃光燈攝影時使用。

陰影
在陰影下攝影時，降低藍色的效果比「陰天」還佳。

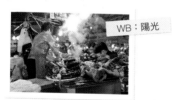
WB：陽光

↓

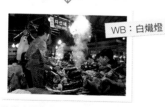
WB：白熾燈

改變白平衡之後，氣氛完全不一樣。陽光感覺比較溫暖，白熾燈則可拍出清晰又鮮豔的色彩。

想要感受 airy blue 的世界時請用白平衡。改變光源的種類後，宛如另一個世界。

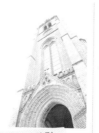
WB：陰影

→

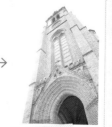
WB：白熾燈

ISO 感光度

陰暗處也能
拍得明亮！

ISO 感光度在夜景攝影或光量不足的地方可以提高數值。就算不用閃光燈，利用提高 ISO 感光度的方法也能得到適正曝光，請別忘記數值越大時越容易產生雜訊（影像粗糙），影響畫質。

　　ISO 感光度是用數值表現相機感光的程度。標準的感光度約為 ISO200～400 左右。數值越高越容易感應光線，即可縮小光圈，或是設定較快的快門速度。太高的話會造成畫質粗糙，並形成雜訊。只要將 ISO 感光度設定為自動，明亮的地點調低，昏暗的地點再調高就行了。

ISO：12800 光圈值：F9 快門速度：1/400 秒

提高 ISO 感光度之後，畫質變粗糙了。

ISO：200 光圈值：F5.6 快門速度：1/20 秒

在昏暗的地點調高 ISO 感光度吧！

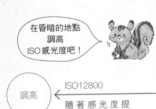

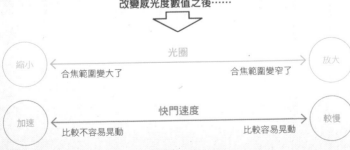

調高　ISO12800　**ISO 感光度**　ISO200　調低

隨著感光度提高，畫質也會越來越粗糙

感光度越低時，畫質越細緻

改變感光度數值之後……

縮小　　　　　**光圈**　　　　　放大

合焦範圍變大了　　　　　合焦範圍變窄了

加速　　　　**快門速度**　　　　較慢

比較不容易晃動　　　　　比較容易晃動

part 3
上傳到部落格

寫一篇有照片的部落格吧

不但可以和全世界的人分享，還能因此與大家有所連結，難得拍出了這麼好看的照片，不妨將作品與旅遊日記放到部落格上吧！

　　第一步要先建立自己的部落格。在日本有許多經營免費部落格的公司，如Ameba、FC2或cocolog，不妨在搜尋網站輸入「部落格 免費」等文字搜尋吧。比較各家公司各種不同的服務，找出自己喜歡的部落格吧。我使用的是「Lolipop」（付費）。

　　決定要用哪一家部落格之後，再決定自己的部落格的標題吧。我的標題是「打滾日記」，部落格已經寫超過12年了。剛開始寫部落格的時候，「我最喜歡滾來滾去了，就用輕鬆的心情開始吧」，所以用了這個標題。經過12年之後，現在我還是很喜歡這個標題。內容以「旅行」為中心，寫的都是一些出差時造訪的城市、食物或工作的事情。感覺就像是「一邊打滾一邊過活」吧……標題使用自己喜歡的字眼，也是長期持續的重點吧。

部落格名稱「打滾日記」（ごろごろ日記）
http://blog.marikoyamamoto.com/

將拍攝的照片存在電腦（新增資料夾）裡

將拍攝的照片檔案上傳到部落格之前，請先儲存在電腦裡吧。讀到電腦裡的照片檔案，還可以利用影像編輯軟體加工。

✳ 存到電腦裡

1 用附屬的傳輸線連接相機主機與電腦
用USB傳輸線連接已關閉電源的相機以及啟動中的電腦。

2 開啟相機的電源
開啟電源後，畫面會顯示「開始匯入」或「開始取讀照片」。

3 開始儲存！
依照電腦的指示建立新的資料夾，重新命名後儲存吧。

※ 使用讀卡機時，請將記錄媒體（記憶卡）由相機內取出，再放入讀卡機內，連接電腦。傳輸的速度會比直接從相機主機傳輸還快。

※ 電腦有SD卡端子時，只要裝上就會直接顯示畫面。

利用修圖改變照片的印象！

所謂的照片「修圖」就是事後在照片加上文字，或是調整照片的亮度或色澤。很多人都覺得「修圖很困難」或是「一定要買昂貴的影像編輯軟體吧」。不是這樣的，現在已經是可以用免費軟體簡單修圖的時代了！介紹可以免費下載的圖像編輯軟體，還有初學者也能順利操作的修圖方法。

請先
下載
免費圖像編輯軟體
「Picasa」！

在 google 或 yahoo！等等搜尋網站輸入「Picasa」後下載吧。
※ 這裡針對 Windows 進行解說。

✳ 正方形的輕柔照片修圖

裁切後，充分利用模糊表現被攝體的柔和風格

1 從電腦畫面上方的「編輯」選單中的「開啟」，選擇想要修圖的照片。或是選擇一張「資料夾」中的照片，雙擊滑鼠後切換至編輯畫面。

2 點擊畫面左側「一般常用的修正」，點擊「裁剪」。想要裁剪成正方形時，請點擊畫面左側的「手動」，選擇「正方形：光碟片封面」。在影像中點擊想要裁剪成正方形的定點（起點），拖曳到適合的大小之後放開滑鼠。裁剪部分之外的區域呈黑色，只會顯示裁剪後的畫面。

3 大小與位置都OK的話，點擊畫面左側的「套用」。就可以裁剪成正方形了。

4 點擊畫面左側「有趣和實用的圖像處理」，點擊柔焦。即可加入柔軟又柔和的「柔焦」效果了。

5 點擊畫面左側的「大小」指標正中央的鈕後滑動，決定柔焦的範圍。「數量」可以決定柔焦的程度。決定之後點擊「套用」。

進階技巧

「有趣和實用的圖像處理」中還有其他加強色彩、或是消除色彩的「銳化」（A）、復古色彩的「深褐色」（B）、柔和色調的「柔化」（C）等等，還有許多有趣的功能，請找出自己喜歡的修圖功能吧。

✳ 柔和明亮，可愛色彩的照片修圖

High-key 風格，童話般的夢幻照片

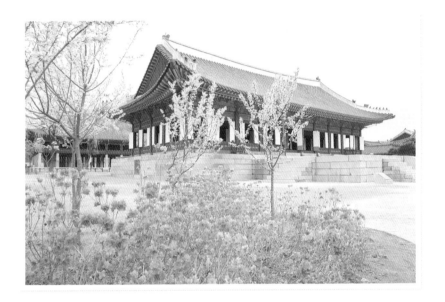

柔和、明亮
色彩可愛的照片
完成了。

1 從電腦畫面上方的「編輯」選單中的「開啟」，選擇想要修圖的照片。或是選擇一張「資料夾」中的照片，雙擊滑鼠後切換至編輯畫面。

2 點擊畫面左側「微調光線和色彩的修正」，點擊「調整亮度」指標後，直接往右方拖曳，調整至自己理想的亮度。

3 點擊畫面左側「強光」指標鈕後，後往右方拖曳，調整至自己理想的強光亮度。

4 點擊畫面左側「色溫」指標鈕後，拖曳至自己喜歡的顏色。往右拉時偏黃，往左拉時偏藍。

✳加上文字的記念照片修圖

學會如何加上文字之後，利用裝飾的感覺大玩普普風或藝術風！

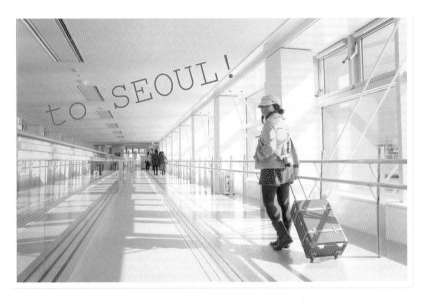

1 從電腦畫面上方的「編輯」選單中的「開啟」，選擇想要修圖的照片。或是選擇一張「資料夾」中的照片，雙擊滑鼠後切換至編輯畫面，修成明亮又柔和的照片（參閱P93）。

＊此照片是以自動模式拍攝，再利用修圖軟體調亮。

2　點擊畫面左側「一般常用的修正」中的「文
　　字」後輸入字體。
　　利用空格或記號也可以表現不同的風格。

3　點擊畫面左側的「字型」，選擇喜歡的字型。
　　從字級可以看出你的品味。

4　點擊畫面左側「大小」，決定字體大小。
　　不妨多嘗試幾種字級後再決定吧。

5　將游標移動到字型上方的箭頭，就會出現一個
　　有如羅盤般的圓形圖案。按住圓形右方的紅色
　　小點，按住左鍵後即可旋轉文字，決定文字的
　　角度後，再點擊畫面左側的「套用」！

6　有如明信片般的作品！
　　學會修圖之後，再上傳到部落格吧。

在部落格介紹生活中的美好時刻

不管是風景還是事物，只要我覺得這個被攝體很迷人、很可愛，就會毫不猶豫的按下快門。上傳到部落格不但可以秀出自己的作品，還可以回顧日常生活與回憶，成了我寶貴的財產。

部落格攝影重點

用橫向攝影

由於電腦的畫面是橫向比較長，所以我用橫向攝影。顯示部落格畫面的時候，會顯示照片與文章，我覺得這樣子比較方便閱讀文章。拍攝部落格用的照片時，我會刻意採用橫向攝影。

一篇文章只用一張照片

以前我也會放很多張照片，現在只會在畫面的最上方放一張照片，接下來則是寫文章的空間。這樣一來，自己也比較清楚想要展現什麼，或是想要表達什麼內容。

統一自己的風格

部落格的照片，只會刊登符合山本作品主題的「airy（通風良好，使人心曠神怡）」的照片。一旦讀者們明確了解「這就是這個部落格的風格」，才會是一個讓人想要多次造訪的部落格。

自己喜歡的照片最棒

這是自己的部落格。請刊登自己最喜歡的照片吧。要是覺得「好丟臉」或是「拍的又不好」的話，等再久都無法跨出第一步。第一次寫部落格的人，就乾脆豁出去上傳吧！當然不可以違反社會善良風俗哦。

標題

橫幅照片

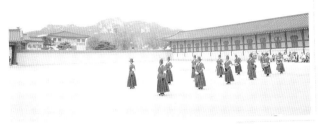

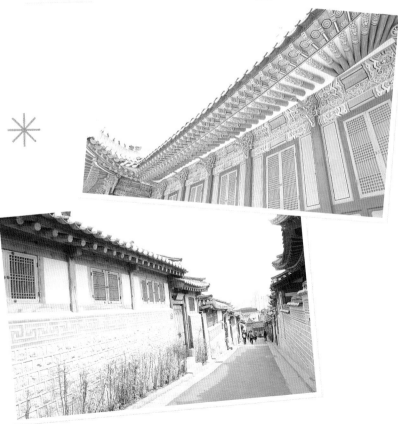

掌握寫文章的小秘訣，當個人氣部落客！

人氣部落格的秘密，好像是可愛的照片＋文章的寫法。文章儘量簡單易懂，別忘了保持自己的風格！持續一段時間之後就會覺得寫文章很開心了。

文章的重點

決定部落格的主題

我以「旅行」為中心，寫一些出差時造訪的城市和工作上的話題。寫文章的時候最好能決定一個比較大的主題，像是「寫真」、「散步」等等。

標題簡短有力、有趣

我最喜歡讓人噗哧一笑的雙關語了，也常用這類標題。使用這種又短又有趣的標題時，點閱率都會提高。

一定是一看到瞬間就吸引了大家的目光吧。

文章簡潔，容易閱讀

就看部落格的立場來說，冗長的文章往往看到一半就放棄了。文章比較長的時候，不妨寫五行就空一行，比較方便閱讀。

自己的風格比帥氣更重要

我常常聽人說：「想到要寫文章，就不知道要寫什麼？不知道該怎麼下筆？」。以前我也是這樣。這是要在網路上公開的文章，必須寫得帥氣一點才行。不過這樣又有點讓人喘不過氣，撐不了多久喔。用自己的風格，用自己想說的話寫文章吧。這才是你最真實的模樣。

如何利用旅行部落格表達旅行的魅力？

該怎麼做才能用照片表達旅行的魅力呢？首先要隨時攜帶相機，別錯過快門時機喔。下一步則是和當地的人們交流，才能拍出對方自然的表情。就算照片拍失敗了，也是一件旅途中的軼事，利用照片＋文章，歡樂地表達當時的氣氛吧。

在最自然的狀態下經營部落格吧

12年前，我第一次寫「打滾日記」的時候，我有一個夢想。希望有一天能出版一本由山本真理子的照片與文章構成的書。當時我還是一個新人攝影師，也沒接到什麼工作。聽到我說：「希望有一天能出版一本由自己拍攝的照片與自己的文章交織而成的旅遊書」，當時身邊的人都一直笑我，沒有人相信我的話。剛開始部落格的訪客每天可能不到十個，過了差不多十年。部落格的人氣急速增加，我也實現了我的夢想。我覺得向別人訴說自己的夢想，才能加速實現的速度。如果無法實現夢想就太無趣了。對不對呢？

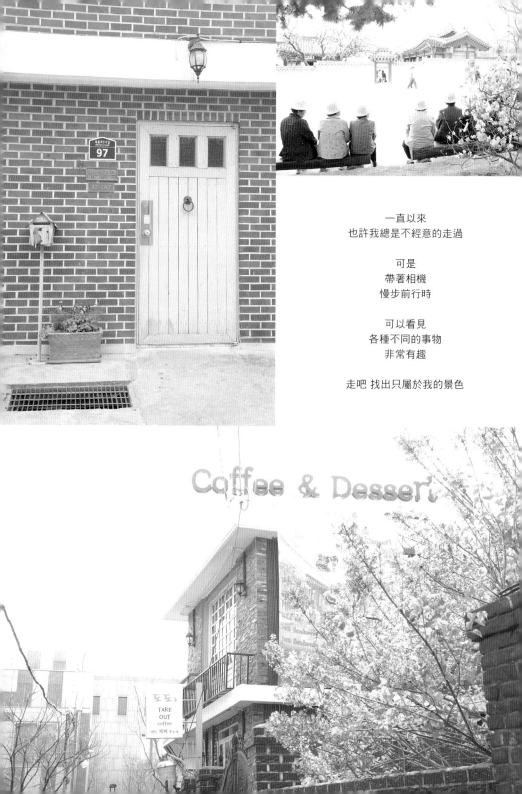

一直以來
也許我總是不經意的走過

可是
帶著相機
慢步前行時

可以看見
各種不同的事物
非常有趣

走吧 找出只屬於我的景色

part 4
進一步享玩數單

列印吧

照片拍完之後什麼都不做就太可惜了！請大家一定要把旅行的回憶列印出來保存。只要把記錄媒體（記憶卡）或USB傳輸線插到印表機上進行操作，自己在家裡也能簡單的列印。讓心愛的照片更貼近自己的生活，輕鬆的玩樂照片吧！

沒有電腦也沒關係！

列印的步驟

●從記錄媒體

插入媒體

開啟印表機的電源，放入紙張。選擇「記憶卡→選擇與列印」，將媒體插進插槽，讀取照片檔案之後關閉記憶卡插槽的蓋子。

●從相機

從相機直接列印

用相機附屬的USB傳輸線連接相機，開啟相機的電源。

1 設定紙張大小、列印品質

選擇想要列印的照片，依照畫面指示設定紙張尺寸、列印品質或列印張數。

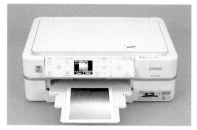

2 列印完成！

※ 到店面沖印時…

想要沖洗大量照片，或是追求更佳的沖印品質時，不妨到相片沖洗店，比較方便。

協力：EPSON

製作專屬相簿
保留旅行的回憶

我喜歡留下完整的旅行回憶，做為自己的作品，所以在每一段旅程結束之後，我都會製作相簿。我會購買色彩或形狀可愛的相簿，黏貼這些用印表機列印的照片，或是寫上文字（照片右）。用彩色的紙膠帶黏貼照片，「這個好好吃哦～」、「那個地方的風吹起來好舒服耶」，一邊沈浸在旅行的回憶裡，又是一段愉快的時光。

最近我也常利用數位線上沖印寫真集的服務，在網路訂購與製作，完成後的相簿就會寄到家裡了（照片左）。成品非常漂亮，就像是書店販賣的寫真集，跟別人分享的時候感覺還有一點得意呢！

趁著旅行這個難得的機會拍攝的照片，只存在電腦裡面太可惜了呢。請大家一定要試試看，製作自己的專屬相簿吧。

（照片左）「攜帶型20頁（A6 長寬尺寸 144×108mm）」。其他還有各種不同尺寸與大小的相簿。
（數位線上沖印寫真集網站：Dream Pages http://dreampages.jp/）

製作專屬明信片
寄給大家吧

列印時
留白吧

在旅行中拍到美麗的照片，是一件很棒的事情，忍不住想要跟別人分享。建議大家用印表機將照片印成明信片。我手邊總會準備幾十張庫存，交付工作照片時附上明信片，或是送給來參加攝影講座的來賓。因為這張明信片，我常常跟客戶聊起旅行的話題。

「讓別人看照片」是一件非常重要的事情。這是一個大好機會，可以請別人告訴我們自己沒發現的細節。自己打造這樣的機會，多問問別人的意見吧。聽了大家的意見之後，也可以修正自己的照片。

另外，還可以用來裝飾房間，或是將心愛的照片製成明信片，第二次或第三次體會旅行的樂趣吧！

建議大家在明信片的照片下方加上自己的簽名。列印時事先在明信片留白，然後在照片下方簽名。寫

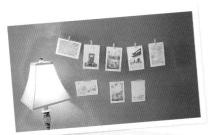

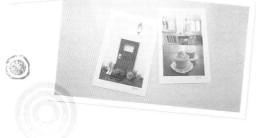

上簽名的瞬間，照片就成了自己的作品了。印成明信片之後簽名，先送給自己當禮物吧。接下來再貼在家裡的牆壁上。以後有機會再大量製作簽了名的照片明信片，分送給大家吧。收到的人應該會很開心。

 Column

相機的好朋友

介紹外出時保護相機不要弄髒或受傷的專用配件。旅行與活動時都很好用！

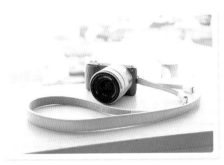

時尚的細長型肩背帶
質地柔軟，使用方便，細長型也不佔空間。

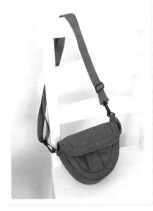

女孩會喜歡的可愛設計

軟式背包
具收納鏡頭的機能性，攜帶相機時更輕便。
外型嬌小，可以放進一台相機、標準變焦鏡頭、16mm鏡頭。顏色也很可愛！

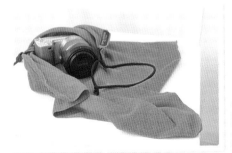

mont-bell「相機包布」
把相機包起來，再用橡皮筋套住，沒有相機包也OK。用一塊布的方式，還能順便擦拭機身與鏡頭，又輕又薄，攜帶方便。

智慧型手機的攝影技巧

輕輕鬆鬆就能拍出正統的照片,還能立刻發送檔案!人在外面也能更新部落格,也可以事後再幫照片加工!善加利用智慧型手機,讓照片和部落格更方便,更多元化了。

前陣子跟朋友們見面,這才發現五個人裡面就有四個人使用智慧型手機。讓我吃了一驚。時代越來越進步了呢。我也很喜歡用手機攝影。最常拍的就是午餐吃了什麼。這次拍的是在韓國購買的美妝小物,TONY MOLY 含蕃茄成分的蕃茄包裝按摩面膜。用手機以俯瞰的方式攝影,故意裁去蕃茄的一角,呈現清爽的感覺。(這個面膜不只長得很可愛,用起來也很舒服哦!)

用智慧型手機攝影的醍醐味,在於可以輕鬆攝影,以及幫照片加工吧。把照片加工成復古色或黑白照片,或是加上文字。還能選擇文字色彩,配合照片的形象完成自己的作品。

2011/05/03

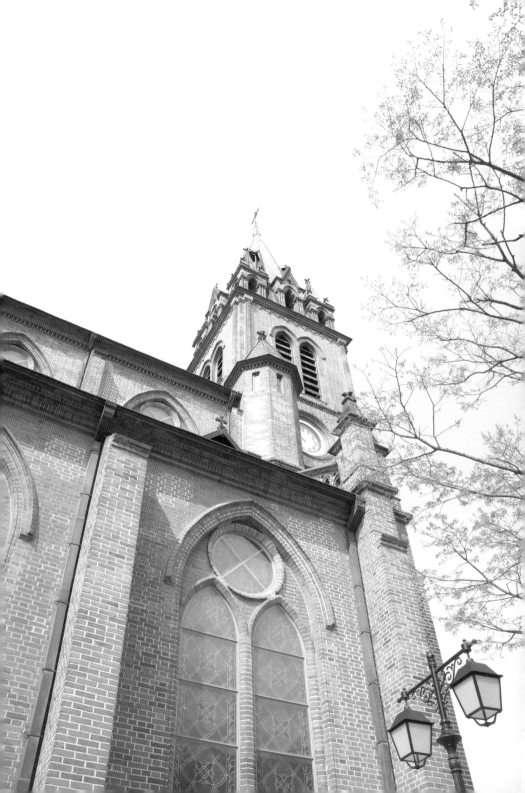

Index 各種情境索引

後記

感謝大家閱讀本書。

不知道大家喜不喜歡這段首爾小旅行呢？

為了讓初學者也能簡單的理解，本書以「一本像在讀旅行散文般，簡單介紹攝影技巧的書」為目標，在閱讀的過程中，可以逐漸加強各位的技巧。請大家不要心急，慢慢的閱讀吧。

閱畢之後，再利用本書的技巧，即可拍出有別於自動模式下拍出來的照片，是有「自己的色彩」的照片。

請大家拍出你的，只屬於你的，只有你才拍得出來的照片吧。

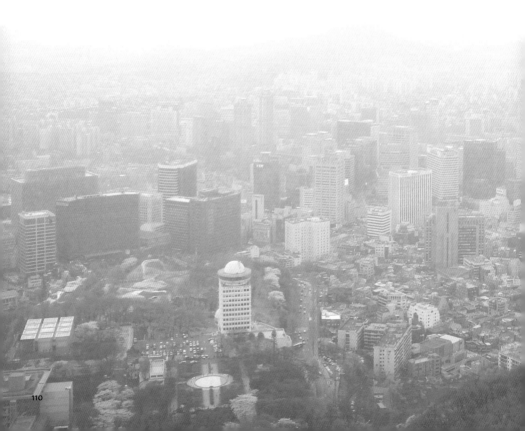

對了，在「前言」也有提到，「好想到韓國的路邊攤喝馬格利配烤肉」，其實最後我吃的是馬格利配韓國煎餅。不過在路邊攤吃到的韓國煎餅真是太好吃了。跟我在日本吃的薄薄的那種不一樣，韓國的又大又厚，醬汁甜中帶酸，吃起來非常帶勁。這是我在首爾路邊攤吃到的，真不愧是首爾食物。呵呵呵。

　　下次該到哪裡旅行呢？要拍什麼樣的照片呢？
　　啊，我又開始想像自己飛到各地了…

　　沒錯，旅行的妄想突然降臨了。就像戀愛一樣。

TITLE

拎起相機旅遊去 in 首爾

STAFF

ORIGINAL JAPANESE EDITION STAFF

出版	三悅文化圖書事業有限公司
作者	山本真理子
譯者	侯詠馨

總編輯	郭湘齡
責任編輯	黃雅琳
文字編輯	王瓊苹　林修敏
美術編輯	李宜靜
排版	執筆者設計工作室
製版	明宏彩色照相製版股份有限公司
印刷	桂林彩色印刷股份有限公司
法律顧問	經兆國際法律事務所　黃沛聲律師

代理發行	瑞昇文化事業股份有限公司
地址	新北市中和區景平路464巷2弄1-4號
電話	(02)2945-3191
傳真	(02)2945-3190
網址	www.rising-books.com.tw
e-Mail	resing@ms34.hinet.net

劃撥帳號	19598343
戶名	瑞昇文化事業股份有限公司

初版日期	2013年1月
定價	250元

カバー・本文デザイン	吉村朋子
本文イラスト	サヲリ ブラウン
撮影協力	舛元清香
編集協力	高橋奈央
校正	高木信子 (東京出版サービスセンター)
編集担当	岡田澄枝 (主婦の友インフォス情報社)
編集デスク	高階麻美 (主婦の友社)

●協力
ソニーマーケティング株式会社

國家圖書館出版品預行編目資料

拎起相機旅遊去：in首爾／山本まりこ著；侯詠馨
譯. -- 初版. -- 新北市：三悅文化圖書，2013.01
112面；14.8X21公分

ISBN　978-986-5959-43-2 (平裝)

1. 攝影技術　2. 旅遊　3. 韓國首爾市

952　　　　　　　　　　　　　101026872